短剧创作

从零开始学

孙文琴 爱丽丝 ◎ 著

北京大学出版社
PEKING UNIVERSITY PRESS

内容提要

本书是一部全面指导网络短剧创作的实用教程，涵盖了题材选择、剧本格式、人物塑造、大纲撰写等关键环节。书中详细解析了短剧剧本的构架与节奏，付费点的设置技巧，如何写出吸引人的开头，介绍了台词的写作技巧，讨论了如何确定剧名、提炼情节，以及如何将理论知识应用于实际创作中，为写出好剧本打下坚实的基础。

本书内容丰富，实用性强，适合对短剧感兴趣的创作者、短剧相关行业从业者阅读学习。

图书在版编目（CIP）数据

从零开始学短剧创作 / 孙文琴, 爱丽丝著. -- 北京：
北京大学出版社, 2025.5. -- ISBN 978-7-301-35996-9
Ⅰ.J904
中国国家版本馆CIP数据核字第2025YK2238号

书　　　名	从零开始学短剧创作 CONG LING KAISHI XUE DUANJU CHUANGZUO
著作责任者	孙文琴　爱丽丝　著
责 任 编 辑	杨　爽
标 准 书 号	ISBN 978-7-301-35996-9
出 版 发 行	北京大学出版社
地　　　址	北京市海淀区成府路205号　100871
网　　　址	http://www.pup.cn　新浪微博：@北京大学出版社
电 子 邮 箱	编辑部 pup7@pup.cn　总编室 zpup@pup.cn
电　　　话	邮购部 010-62752015　发行部 010-62750672　编辑部 010-62570390
印 刷 者	大厂回族自治县彩虹印刷有限公司
经 销 者	新华书店
	880毫米×1230毫米　32开本　6.75印张　170千字 2025年3月第1版　2025年7月第2次印刷
印　　　数	4001—7000册
定　　　价	49.00元

未经许可，不得以任何方式复制或抄袭本书之部分或全部内容。
版权所有，侵权必究
举报电话：010-62752024　电子邮箱：fd@pup.cn
图书如有印装质量问题，请与出版部联系。电话：010-62756370

文◎少女三月

被朋友邀请来写这本书的序时,我正忙着收拾行李,准备带父母从广西飞往哈尔滨旅游。

我的父母是土生土长的广西农村人,面朝黄土背朝天,把我和妹妹养育大。

不出意外的话,我和妹妹会长大、读书、工作、结婚,回到广西的山村里……但不巧,意外发生了。

这个意外便是我有了写作的能力。

我向来性格散漫,实在难于在如此短的篇幅内,传授太多关于写作的"干货"知识。

但熬"鸡汤",我很擅长。

因为叙述我的成长史,似乎就是在熬一碗浓郁的"鸡汤"。

我出生在广西贫困地区的小山村里,十八岁之前,从未离开过县城。

那是个很落后的地区,少数民族的居民居多,我的很多同学都会在初中或高中辍学,早早地结婚、生子。

在同龄人刚到法定结婚年龄时,她们已经把自己的孩子送入了幼

儿园。

高中时,我去参加了一个比我小两岁的女生的婚礼。

她从这座大山嫁到另一座大山,小汽车行驶在弯弯绕绕的山路上,她穿着不合身的秀禾服,化着劣质的妆容,踏过泥泞的山路,开启了自己的人生新篇章。

我站在她夫家门口的院子里,眺望远方,除了山,还是山。

我看不到山以外的东西,也看不清这个比我小两岁的女生的未来。

在我高中教学楼的楼顶上,有一块超大的牌子,上面的内容,现在回想起来已经有些模糊,只记得大致的内容是"带领山区各族儿女走出大山……"。

我是广西贫困山区的女娃,是少数民族,出身于双女户……在那个偏见足以压垮人的地方,我似乎没有任何成长、成才的优势。

我时常爬上老家那棵高高的枫树,看水稻田,看远处的果树,看小溪边的牛羊。

山野的风不停歇,吹动树枝,也吹动我。

我闭上眼。

我想,我不想这辈子都被困在这个地方。

我不想遇到一个"穷光蛋",生一群小"穷光蛋"。

于是,我十岁提笔,十二岁参加比赛,写下"亲爱的女孩,既然我们决定要把生命的小船划向远方,就扔掉沉重的烦恼和忧伤,心怀永久的坚韧与刚强……"

序 言

我开始抗争，跟自己抗争，跟父母抗争，跟所有阻止我走出大山的人抗争。

这些年来，我默默地写，写小说、写剧本、写文案，写长篇故事，也写短篇故事……我没有父亲资助，没有母亲开导，没有人撑腰壮胆，像野草一样顽强，辛苦却滚烫。

我很幸运，十八岁时签约了一个短篇故事创作平台，解决了自己物质上的窘迫。

后来，我毕业，进入一家自媒体公司实习，知道了短剧剧本的存在。

在2021年，春樱花开得最盛的时候，我一个人背着行囊，跑到了青岛，接下了自己人生中第一个短剧剧本。

我在台东夜市旁边租了一个小小的单间，把电脑桌支在窗前，没日没夜地写。

最终，靠着写剧本，在22岁时，我买下了属于自己的一套房。

去看房时，我知会了我的父母。

我爸知道这件事的第一反应是担心我没钱也要去看，在现场逼着他们给我买单。其实不怪我爸，我们那个小小的山村有过先例：我称之为哥的一个男生想买车，把父母带到汽车城，撒泼打滚地逼迫父母付钱。

我听后只是笑，我说："爸，我跟他们不一样。"

我的确跟他们不一样，这些年，我靠着写作，把自己从大山里拉了出来，还回头拉了父母一把。

我时常在想，倘若我没有写作的能力，现在会过着怎样的生活呢？

在那个除了山还是山的地方,在那个月光比灯光亮的小山村,从这座山嫁到另外一座山吗?

像我这种大山里的孩子,没有父母的托举,只能拼了命抓住自己遇到的一切机会。

而短剧,就是我抓到的机会。

如今,短剧盛行,但我无法讲这一行的艺术与理想,也讲不清短剧背后复杂的规则与发展趋势。

我只能跟你讲,2021年早春的青岛很冷,我住在旧小区没有空调的阁楼上,吃着泡面熬着夜,辛辛苦苦敲下的那些字,都变成了现在美好生活的基石。

我们都应该是岁岁枯荣、生生不息的野草,抓住一切能抓住的机会,把根扎进土里,抬头面向天空。

亲爱的,前方,会有光。

第1篇 技能篇

第一章 题材和类型：如何让你的剧本与众不同？

第二章 格式与步骤：写剧本是一个系统工程

剧本的格式 \017
剧本的创作步骤 \020

第三章 结构与节奏：一眼看出短剧的本质

采用单线型结构 \027
精心打磨前 10 集内容 \027
付费点的设置 \029

第四章 短剧三大要点：爆点、虐点、爽点

爆点 \039
虐点 \043
爽点 \046

第五章　人物：怎样让你的人物深入人心？

用关键词概括基础人物设定 \052

用细节强化人物设定 \053

展示人物弧光 \054

用人物推动剧情，而非将人物套入剧情 \055

如何营造 CP 感 \058

第六章　情绪：短剧的灵魂，要时刻抓住观众的心

什么是情绪 \063

情绪的层次 \064

情绪的分类 \066

情绪的表达方式 \067

情绪的铺设技巧 \069

找准核心情绪点 \070

情绪点布局 \070

第七章　大纲：怎样快速写出短剧的故事线？

确定人物主视角 \075

支线剧情必须为主线服务 \075

定好付费点 \076

故事安排详略得当 \077

综合使用多种叙述方式 \077

巧妙融入新闻热点 \078

故事完整，结尾固定 \079

确定短剧的剧名 \080

目录

第八章 开头与付费点：让观众欲罢不能

开头 \083

付费点 \086

付费点设置的注意事项 \089

第九章 第 2 个、第 3 个付费点设定：把每个付费点当成最后一集去写

选择关键瞬间 \092

设置根本性改变 \092

调动人们的好奇心 \093

善用高燃场景 \093

关注"爱情拉扯" \094

切忌情节重复 \095

第十章 分集和台词：构建完整的短剧剧本

分集 \097

台词 \100

第十一章 修改与围读：内容精益求精的秘诀

第十二章 拉片实践技巧详解

反复琢磨剧名 \111

关注前 3 集 \112
关注全剧的第 2 个、第 3 个付费点 \113
关注台词 \114
学习结局的处理方式 \114
对全局进行整体总结 \115

第十三章 高消耗剧本解析——男频

第十四章 高消耗剧本解析——女频

第十五章 如何持续追踪热门题材

在爆款的基础上，做微创新 \133
时刻关注榜单 \134
关注节日档 \134
改编现有 IP \135
深耕自己擅长的题材 \136

第十六章 与平台方、制片方沟通时的问题总结

话术问题 \139
投稿注意事项 \141
写定制剧本时要关注版权 \142

第十七章 合同的谈判技巧

付款方式 \145

修改次数 \146

明确付款日期 \147

第2篇 采访篇

孙芊浔 \150

孙樾 \157

王宇威 \163

张楚萱 \174

许梦圆 \182

彭雨虹 \190

李尚龙 \200

喵老师 \205

浮沉 \209

第1篇

技能篇

第一章
题材和类型：如何让你的剧本与众不同？

第一章　题材和类型：如何让你的剧本与众不同？

2023年，堪称短剧的"元年"。

自2023年起，直至当下，谈起热门话题，一定离不开短剧，短剧赛道也因此成为热门赛道。

从腾讯视频的《招惹》、芒果TV的《风月变》开始，短剧逐渐走入大家的视野；在抖音、快手、B站等多平台播出的《逃出大英博物馆》，以及快手星芒短剧《东栏雪》等的迅速"破圈"，让苦"注水长剧"已久的观众耳目一新。敏锐地察觉到市场的变化后，"小程序短剧"横空出世，凭借短、平、快的特点及"爽文"题材，迅速走红。

《2023短剧行业研究报告》显示，2023年，短剧市场规模达到373.9亿元，预计2024年将超过500亿元；2023年前8个月，全国备案的微短剧有3574部。截至本书出版时（2025年1月）虽2024年相关数据尚未披露，但据业内人士推测，实际数据比2023年只多不少。

如果说2023年的短剧还处于野蛮生长状态，尚未摆脱粗制滥造、内容低俗、市场下沉的特点，2024年的短剧则令人耳目一新，迅速向精品化方向发展。

随着众多知名导演和传统优质影视制作班底入局，短剧已经培育出不同于其他文化产品的消费习惯，成为文娱领域的重要分支。

那么，什么是短剧？短剧和电视剧、网剧，以及现在人们常刷的短视频有什么区别？

一般而言，短剧指单集时长从几十秒到15分钟不等、有连续且完整的故事情节的影视作品。绝大多数短剧单集不超过3分钟，总集数在100集左右。比起制作周期长和准入门槛极高的传统长剧，短剧力抓下

沉市场，以短、平、快为特点，搭配网络文学中的各种"爽点"，牢牢抓住观众的眼球，让人欲罢不能、争相付费。

如今，短剧已经革新了人们的观影方式和习惯。

绝大多数短剧是自热门网文改编而来的，在网文发展渐入瓶颈的当下，许多网文作者迅速抓住短剧这个风口，做起短剧编剧。乘着这股东风，很多人实现了收入水平的大幅提高，甚至有人借"爆款"短剧实现了财富自由。随着短剧市场的规范化、精品化，众多影视行业的从业者迅速入局，从剧本到视听语言，助力短剧实现了全面的规范化发展，同时为普通人入局开辟了道路。

普通人想要入行成为短剧编剧，应该怎么做呢？

要做短剧编剧，首先要了解一下短剧的类型和题材。

很多人分不清"类型"和"题材"。注意，"类型"指作品所属的基本故事分类，如喜剧、悲剧、悬疑、科幻；而"题材"指作品所探讨的主题或内容，如爱情、战争、成长。

经过不断发展和完善，如今，常见的短剧类型大概有如下 28 类。

（1）战神类

这类短剧的主角往往拥有超凡的实力，却因某种无法抗拒的原因，不得不隐藏自己的真实身份。在剧情的关键时刻，主角往往会展现惊人的实力，一次次地反击反派，让观众产生强烈的"爽感"和追剧的热情。

（2）高手下山类

这类短剧以轻喜剧为主，主角是某位在山中修炼多年的隐秘高手，

因某项任务或婚约等缘由下山。剧情多采用先抑后扬的叙述手法，刻意营造反差，让观众产生期待。此外，这类短剧常常融入玄学元素，让剧情更有吸引力。

（3）逆袭类

这类短剧会重点讲述主角由弱变强的历程。主角起初多为被人轻视的"草根"，最终成功逆袭，让众多反派"高攀不起"。这类短剧能够让观众产生强烈的代入感和沉浸感，常与穿越、重生等元素结合，碰撞出不同的火花。

（4）穿越类

这类短剧的表现形式丰富多样，有古穿今、今穿古、穿书、穿梦、穿电视剧等多种设定，搭配甜宠、逆袭、脑洞、赘婿等元素。这类短剧常借信息差营造强烈的反差感和爽感，以喜剧为主，让观众忍俊不禁。

（5）赘婿类

赘婿类的故事在小说领域为男频小说所独有，拥有广泛的读者基础。这类短剧以"搞笑"和"逆袭"为主要特色，曾有一段时间如雨后春笋般涌现。时至今日，观众已经审美疲劳，再加上这类短剧作品的质量良莠不齐，若想成功吸引观众的注意力，必须融入更加有趣的元素、选择更加独特的切入视角。

（6）神豪类

这类短剧的核心竞争力在于它能直击人心深处对于"一夜暴富"的强烈渴望，同类小说在早期非常受欢迎，热度与"战神类"难分伯仲。

注意，因为这类短剧传递的价值观与"劳动致富"这一价值观相

悖，所以常受到制约。这类短剧若想取得佳绩，创作者需要另辟蹊径，关注主导价值观的正确性。

（7）脑洞异能类

这类短剧的内容包罗万象。比如，一觉醒来，发现自己有了预知未来的能力；又如，发现自己突然在某一天内无限循环；再如，发现自己可以看到别人看不到的东西、穿越后拥有了无限的储物空间，或者突然拥有了读心术……这类短剧可以与复仇、重生、穿越、逆袭等结合，以设计出更加精彩的剧情。

（8）玄幻类

玄幻故事在网文领域有着非常重要的地位，衍生到短剧领域，也成为一个基础类型。这类短剧的故事多样，但大多改编自热门小说，原创剧本比较少。因为拍摄这类短剧的成本比较高，所以对剧本的要求往往特别严格。

（9）鉴宝类

这类短剧多为围绕鉴宝活动展开一系列精彩故事，从情感到日常生活或工作，主角多因拥有鉴宝能力而全面"碾压"反派。早期的鉴宝类短剧非常多，现阶段这类短剧很少独立出现，多与其他题材融合。

（10）虐恋类

这类短剧，不管是在男频还是在女频，都深受欢迎，但在女频中更为常见。虐恋带来的强烈情感冲击往往能够迅速吸引观众，让观众与主角共情，情绪跟随男女主角的命运起伏波动。

（11）甜宠类

作为短剧中的"常青树"，这类短剧常以灰姑娘与霸道总裁的爱情故事为主线，虽然表现形式多样，但是无一例外地致力于为观众营造梦幻般的爱情体验。这类短剧的受众多为女性，非常容易让人"上头"。

（12）豪门总裁类

在这类短剧中，豪门总裁的形象极为丰富：高冷型、腹黑型、病娇型、小奶狗型、太子爷型、禁欲型、霸道型、邪魅型、傲娇型、雅痞型……不胜枚举。多样化的总裁形象对应着不同观众的不同想象，搭配各具特色的女主角，这类短剧常有历久弥新、令人百看不厌的力量。

（13）重生类

重生类故事先在网文领域兴起，逐步扩散到出版领域、影视领域，如今在短剧领域备受欢迎。这类短剧中，主角既可以重生到现代，又可以重生到若干年前。重生，就是主角的"金手指"，在让主角有机会弥补遗憾的同时，让观众自我代入，感受到强烈的期待感和满足感。重生之后，故事主线可以是复仇，也可以是借自己"未卜先知"的能力生活、创业，元素多样，不断推陈出新。

（14）神医类

"神医"通常指主角的身份，有时以"金手指"的形式存在。虽然这类短剧也算是"常青树"，但发展至今，需要不断与其他元素融合，引入更新鲜、更具吸引力的故事情节，才能持续地吸引观众。

（15）萌宝类

顾名思义，萌宝，即小朋友，是这类短剧的灵魂。这类短剧中的小

朋友大多很厉害：有的是拥有超凡能力的"神童"黑客，动动手就能修补上市公司的系统 BUG（漏洞）；有的是精通药理的"神童"中医，开几服中药就有妙手回春之效；有的是"一胎多宝"中的一员，聪明绝顶，令观众不禁感叹："若这是我的孩子，该多好啊！"

小朋友的纯真、可爱能深深打动观众的心，且剧情跌宕起伏，可以设计出多个爆点，这使得这类短剧热度始终较高。

（16）团宠类

这类短剧往往重点讲述主角受到除反派外所有人的无条件喜爱的故事，以喜剧、"打脸"为核心，偶尔融入"霸道总裁"等其他女频网文的常见元素。不管内容多丰富，这类短剧的核心始终不变：无论主角身处何地、有何种境遇，都能享受周围人的宠爱与帮助。比如，若主角为女性，常有 4 位哥哥围绕左右；若主角为男性，就有至少 3 位姐姐保驾护航。这种设定能极大地满足观众对"被保护"的向往。

（17）复仇类

这类短剧常讲述主角在遭受极端迫害（如全家惨遭屠戮、自己险些丧命等）后历经生死考验后重获新生，并使用各种方法（换脸、重生、假死、替身等）向仇人复仇的故事。复仇之路必定充满波折，让观众无时无刻不为主角捏一把汗。如此一来，看到坏人受到惩罚时，观众大多可以感受到极大的快感。因具有强烈的戏剧冲突和持久的吸引力，这类短剧的热度始终名列前茅。

（18）闪婚类

严格地说，闪婚类是豪门总裁类的下属分类，之所以提出来，是因

为其成绩太过耀眼,无论是在短剧领域,还是在网文领域,都长期霸占榜单前列。

这类短剧,最核心的特点和爽点是"先婚后爱"——夫妻双方婚前并不认识,婚后,在相处的过程中,双方逐步揭开彼此身份的神秘面纱,给观众带去新奇的期待感。这类短剧的主角可以是各年龄段的人,如今,市面上已有为年长者量身打造的"闪婚老年总裁",取得了极其优异的成绩。因此,这类短剧是有超乎想象的广阔市场的。

(19)世情伦理类

这类短剧主要讲家长里短的故事,情节通常涉及各种社会热点话题,有"语不惊人死不休"的气势。"炸裂"是这类短剧的首要特点,常见的故事要素有重男轻女、婆媳关系、父母偏心、母子成仇、婚姻破裂等,用夸张的手法展示反派"恶"的一面,让观众对主角产生深深的同情,并建立对主角"逆袭"的期待。

这类短剧多改自短篇小说,可以深耕,但创作时必须注意尺度,避免涉及血腥、暴力的元素,避免与正确的价值观相悖。

(20)寻亲类

严格地说,寻亲类是世情伦理类的下属分类,因其成绩亮眼,单独列示。

这类短剧的故事主线通常很简单,即失散多年的亲人相互寻找,历经希望、失望、再次燃起希望,直至相认的过程。虽然可以用简单的一句话概括主线,但围绕这条主线,能演绎出无数感人至深的故事,赚取观众的泪水,激发观众的情感共鸣。

当下，这类短剧常以与其他热门元素结合的形式呈现，在市场中占据重要地位。

（21）宫斗、宅斗类

从小说领域，到长剧领域，再到短剧领域，宫斗、宅斗类故事一直有着广泛的观众基础。这类短剧常围绕后宫或者后宅的各种女性生活展开，情节精彩刺激、环环相扣，备受观众喜爱。

注意，这类短剧的剧情很容易涉及负面的思想和行为，创作时要格外关注尺度。

（22）末世类

这类短剧以世界面临毁灭的绝境（冰封、丧尸侵袭、毒气弥漫等）时主角艰难求生的过程为主要内容，常搭配重生元素，让主角拥有未卜先知的能力，提前做好应对各种困境的准备。特殊的生存环境设置能增强故事的吸引力，满足部分观众的喜好，因此，虽然这类短剧的数量不多，但常在榜单前列占有一席之地。

（23）科幻类

这类短剧较为小众，与玄幻类短剧类似，因为制作成本较高，所以对剧本的要求非常严格。此外，这类短剧的创作难度相对较高，需要编剧有一定的知识储备，且一旦项目启动，从发布组讯到拍摄、上映，整个过程都会备受关注，给创作者的压力必然较大。期待未来能有更多创作者探索这种类型的短剧，为观众带来新鲜体验。

（24）职业类

这类短剧以主角职业为线索展开,在长剧里也叫行业剧。这类短剧中,常见的职业类型有空姐、律师、医生、歌手等。这类短剧具有巨大的开发潜力,有待广大创作者进一步挖掘。

(25)迪化流

这类短剧由小说衍生而来,特点在于配角会通过各种想象,为主角的搞笑行为找出"高大上"的理由。在创作过程中,这类短剧往往注重营造强烈的反差感、密集的笑点,节奏轻快、充满欢笑,深受观众喜爱。

(26)种田类

这类短剧往往侧重于展现乡村生活,大多与穿越、重生等元素结合,有时主角甚至自带巨大的储物空间,从一个身份低微的小人物开始,一点点建设自己的家园。这类短剧的故事通常脑洞大开,风格以喜剧为主,让观众在轻松愉快的氛围中感受生活的美好。

(27)悬疑类

这类短剧和科幻类相似,对剧本和制作的要求很高,非常考验创作者的功力。这类短剧数量相对较少,但成绩很亮眼。悬疑既可单独成剧,又可作为补充元素融入其他类型的故事。

(28)真假千金类(性转版为真假少爷)

这类短剧既可作为独立类型的短剧,又可在其他类型的短剧中作为元素穿插出现。真假千金相处时冲突激烈、戏剧性强,是吸引观众的重要桥段之一。

以上 28 种类型,基本囊括了当前短剧市场的主流商业形态,这是在市场的不断实践、探索中逐渐形成的。在长剧领域,惊悚、民俗等占有

一席之地，但一些创作者在尝试将这些元素引入短剧时，或因市场反馈不佳，或因触及封建迷信等违规内容，屡遭禁令，久而久之，这些类型在短剧市场中逐渐失去生存空间，鲜有人敢尝试，即便有，也多作为创意点缀，巧妙地融入其他主流短剧类型中。例如，将悬疑元素融入复仇故事，或将民俗元素与逆袭、世情等题材结合，丰富剧情的层次。

注意，以上类型只是笔者概括出的基础类型。短剧类型的演变速度极快，随时可能推陈出新，这是由短剧的特点决定的。

短剧直面观众，观众的喜好直接决定着他们在视频页面上的停留时长：喜爱则驻足，不感兴趣则立即滑走。观众的这种即时反馈机制对短剧类型的发展产生了深远的影响，导致每当有新的热门类型涌现，便会有一波创作者迅速跟进，纷纷效仿。这种跟风行为往往会很快引发观众的视觉疲劳，于是，整个行业不得不持续探索新的类型，以期重新吸引观众的注意力。

在传统影视行业中，或许可以"一招鲜，吃遍天"，但在短剧领域，创作者必须保持高度的敏感性，每日刷榜、时刻关注数据变化和用户评论，以便迅速获取市场的最新反馈。信息的快速变化直接决定着短剧的投放策略和未来的发展方向，观众的诉求得到了前所未有的满足：他们想看什么，短剧创作者就写什么、拍什么，生怕稍有不慎就被市场淘汰。

为了延长观众的停留时间，短剧创作者必须不断挖掘新创意、创造新需求，并借助大数据的精准分析，将这些内容精准地送到观众面前。

然而，观众资源有限，如何在众多短剧中脱颖而出、吸引更多流

第一章 题材和类型：如何让你的剧本与众不同？

量，是创作者面对的一大难题。这非常考验创作者，尤其是编剧的功力。因此，对这一问题的回答对应着本章的标题：让你的剧本与众不同。

首先是元素的创新，最常见的是在以上28种基本类型的基础上，对某个特定元素做微创新。

比如，常见的战神类短剧的主角是年轻人，我们就可以写一个老年版战神。又如，大多数人在拍"今穿古"，我们反过来写一个古人穿越到现代的故事更可能让观众眼前一亮。再如，市场上充斥着以两个年轻人的感情故事为主的闪婚、甜宠类短剧，大胆尝试将男女主角的年龄改到40岁以上，也许能一举爆火，"硬控"无数中老年人。

在小说创作中，有一个词叫"性转"，简单来说就是把一个故事中男女主角的性别对调，比如，战神类短剧的主角和观众都以男性为主，有的创作者偏偏把主角从男性转为女性，这样就有了女战神，这也是一种创新。早期的短剧是严格区分男频和女频的，但随着市场的发展，男女频之间的界限越来越模糊，甚至衍生出了"中频"。因此，在介绍短剧的类型划分时，没有必要按照传统的男女频来划分，因为每一个类型中的关键元素都可以转变，男性转女性、女性转男性、青年转老年、都市转民国、农村转古代、古代转现代等。在同一种类型中，转变某一个关键元素，就可以创作出一个令人耳目一新的故事。比如，将玄幻故事的背景从古代转变成现代都市，一下就能让人感觉新鲜很多，期待感和趣味性大幅提升。又如，萌宝题材的故事中，萌宝一向是跟着妈妈的，如果转变一下视角，让萌宝跟着爸爸，是不是能与女主角碰撞出不一样的火花？

其次是类型的融合。上述 28 种基础类型中，几乎所有类型都可以相互融合。比如，团宠类可以与甜宠类、鉴宝类融合，讲述掌握鉴宝技能的主角如何赢得亲人与爱人的独特宠爱。又如，萌宝类可以与重生类、真假千金类、寻亲类融合，讲述一个从小被抱错的女主角备受磨难，死后重生，决定找到真正爱自己的父母的故事，由此展开一系列情节。多类型故事融合是一个非常高效的创作手段，可以起到丰富故事情节的作用。但是，切记不可以为了融合而融合。一方面，不能把关联较弱的类型强行融合在一起；另一方面，不能将多种类型一股脑地堆积在一处。否则，就会使整个故事变成一个四不像的"缝合怪"，情节突兀、逻辑割裂。

最后是情节的创新。情节是故事的血肉，万不可千篇一律。比如，同样是宫斗剧，很多创作者写出的陷害手段是千篇一律的下毒、推到水里等。在这种情况下，如果我们的剧本中出现一个精通心理操控的高手，可以让人在不知不觉中落入陷阱，是不是会立即让观众觉得耳目一新？

相较于元素创新和类型融合，情节创新是最考验创作者功力的，需要创作者平时多读、多想、多观察、多写、多练、多反思，这是一个长远、烦琐、需要创作者拥有足够耐心的事情，不可能一蹴而就。

除了上述创新，还有人设创新、金手指创新等。切记，所有创新都是为呈现一个新颖且足够吸引人的故事服务的，如果没有足够的把握，不要进行大刀阔斧的创新，比如直接创立一个新的类型，这样很有可能被拒稿，除非我们的创作能力强到写出的故事足以令人惊叹。

第一章 题材和类型：如何让你的剧本与众不同？

确定了剧本的题材、类型之后，我们必须确定剧本的风格基调，甜、爽、悲、虐，究竟是哪一个？不要写着写着就变了，让观众好不容易代入的情绪突然"无处安放"。

只有做到题材、类型、情节创新，并保持故事情节的基调一致，才能写出有血有肉、跌宕起伏、引人入胜的故事，让挑剔的各级审核人员和海量的观众在看到故事时觉得有新鲜感。

Chapter 02 第二章

格式与步骤：写剧本是一个系统工程

第二章　格式与步骤：写剧本是一个系统工程

作为影视作品的核心，剧本不仅承载着故事的内容，还指导着整个团队的创作。为了帮助读者更迅速地掌握剧本的写作技巧，接下来，笔者详细阐述短剧剧本的创作要点。

剧本的格式

为了更直观地带领大家了解剧本的格式，笔者直接截取一段剧本供大家参考。

第一集

场1-1，霍家客厅，日，内

人物：温栩栩、霍司爵、佣人

△霍司爵拿着文件猛地推开霍家大门，正在下楼梯的温栩栩看见，眼中充满欣喜，加快了下楼的脚步。

温栩栩（OS）：宝宝们，爸爸一定是知道你们快出生了，特地回来看你们的。

△温栩栩扶着腰，上前迎接霍司爵。霍司爵将一沓文件甩在温栩栩身上，温栩栩挺着大肚子艰难地蹲下去捡文件。

温栩栩：司爵，这是什么？是为宝宝们准备的花名册吗？

△温栩栩打开文件，文件上的4个字赫然在目。

特写：离婚协议。

△温栩栩的心猛然一震，拉住霍司爵的胳膊。

（闪回）

△温栩栩收到一条短信。

(特写)

△屏幕上,发信人是顾夏。

顾夏(VO):温栩栩,我回来了,霍太太的位置迟早是我的。

(闪回结束)

写短剧剧本时,第1行要标注这是第几集,第2行要写清楚场次,比如,第1集第1场是1-1,第1集第2场是1-2,第2集第1场就是2-1,以此类推,要让工作人员拿到剧本后清楚地知道这是第几集、第几场戏。

标注好场次后,要写明地点、时间,是内景还是外景。时间上不写具体的某时某分,而是以"日""夜""晨""傍晚"等简洁的方式呈现。若有特殊的时间特征,如既是夜,又下雨,则可以标注为"夜/雨",中间用"/"隔开。

接下来是本场的出场人物,每一个人都要写清楚全名,全本要统一,不要这一场叫大名,下一场叫小名;如果是群戏,除了有名有姓的出场人员,要加上"若干"两个字,比如嘉宾若干、群众若干、学生若干。

写完出场人物之后,进入剧本的具体内容。在这部分,要写清楚人物的行为、动作和台词,不要有小说性的语言,比如"他心里想""他那么难过"。每一个字都要清晰地表达出人物正在干什么,用有画面感的文字叙述,让演员看完剧本就知道该怎么表演。

人物的动作描写前可以加△强调,这不是强制性的,但是加上这个

符号可以让剧本更加清晰明了。

人物说话时，要用"："引出人物的台词，如果在说话之前需要强调人物的状态，可以在"："之前加上"（）"，用不超过3个词表达人物的情绪状态，如愤怒、咆哮、激动。

描述人物的心理活动时要用"OS"表示内心独白；如果说话的人不在画面中，如门外有人高声喊或者打电话，可以用"VO（画外音）"来表示；如果某个细节要放大，可加上"特写"将其标注出来。

提到人物的回忆时要另起一行，标注"闪回"二字。回忆结束后，也要另起一行，标注"闪回结束"。回忆时间不宜过长，通常只有几句话。若回忆时间较长，应作为新的场次，单独展开。如果人物在剧中忽然想到某个短暂画面（一秒左右），可简单标注"插入镜头"。

以上是短剧剧本的基本格式，虽与长剧剧本在细节上有差异，但核心要素类似。当然，剧本格式并不是唯一的，在实际创作过程中，细节上可以灵活变化。比如，有的创作者习惯使用"地点，日，夜"等方式进行地点、时间的标注；又如，有时人物表情提示会被省略，这些都不算错误，能让工作人员看明白即可。

注意，港台剧本、国外剧本的格式与内地常用的不一样，需要依据甲方的具体要求灵活调整。

曾有不止一人问笔者：写剧本时为什么一定要使用固定格式？不用这些格式不可以吗？只要把故事讲清楚不就好了？

诚然，不使用固定格式亦非不可，但是市场广泛接受并认可的就是这些标准格式的剧本。按照固定格式进行剧本创作，不仅是新晋创作者

入行的基本门槛,还是维护整个行业规范化的重要基础,它不仅能够显著提升剧本的专业度,还能增强剧本的可读性和易理解性。

剧本的创作步骤

掌握剧本格式的基础知识之后,接下来,我们介绍短剧剧本的创作步骤。

虽然同样是由文字组成,但是剧本与小说有着本质的区别。小说侧重于感性表达,而剧本强调理性的逻辑,它既是影视作品拍摄的文字蓝图,又是剧组全体工作人员的工作指南。根据剧本,每个工作人员都能清晰地了解自己在短剧拍摄各阶段的任务与职责,因此,剧本的每一个字都要经过深思熟虑,确保严谨无误。

一个完整的剧本创作过程通常包括以下 5 个关键步骤。

第 1 步:明确故事的类型、题材与风格。这是构建剧本框架的基石,决定了故事的基调、受众及整体呈现方式。

第 2 步:提炼故事的一句话故事核。这要求我们用最简洁的语言,精准描述故事的人物、目的、关键转折点,以及最终的结果。

第 3 步:撰写人物小传及关系图。详细写出主要人物的名字、性别、年龄、职业、性格特点、核心目标,以及他们在故事中的主要行动线。与此同时,标注出人物之间的关系网,为故事的展开奠定基础。

第 4 步:完善故事大纲。大纲应详细阐述故事发生的背景,主要人物的出场、冲突及故事走向。故事线必须有完整的开端、发展、高潮与结局。

完成上述4个准备步骤之后,我们就可以正式迈入剧本创作的第5步,也是核心步骤——剧本写作。在这一步,以下几点需要特别注意。

(1) 剧本要有画面感

画面感在剧本创作中非常重要,编剧落笔的时候,有两点必须考虑:一是要考虑后期拍摄的可行性,确保所描述的场景与动作能够顺利地转化为镜头语言;二是要明确主角的行为动机与具体行动,避免使用模糊不清的表述。

此外,描述环境与道具时只写重点。例如,描述黑夜时,用简单的几个词即可,不要大篇幅描写景色;描述某个豪华建筑时,只写"豪华"两个字即可,不要事无巨细地从地毯描述到墙壁,除非某个道具有特殊意义。

写剧本时,务必牢记一句话:你写的每一个字都要能拍出来,如果拍不出来,就要换种方式写。

(2) 台词必须精简

短剧剧本的显著特点是其场景设置极为精简,部分短剧的所有剧情甚至都在某个单一场景内展开,这与传统长剧中频繁的场景切换形成鲜明对比。

在传统长剧中,主角的身份、豪华的府邸、优渥的生活等背景信息,往往通过视觉元素展现。在短剧中,同样的信息,需要通过人物的台词传达,这要求短剧的台词信息量必须足够大。在短剧中,每个人物的过往经历、命运起伏、重大事件,以及人物间的复杂纠葛,都需要通过角色间的对话展现。

明确这一点后，创作者在撰写短剧剧本时，要格外关注台词的精练与有效性，提高台词的信息密度，剔除可说可不说的内容，使每一句台词都精准地服务于剧情的推进和人物形象的塑造。

（3）节奏必须快

与传统长剧和小说相比，短剧的节奏存在显著的差异。长剧和小说都注重情节的起承转合，娓娓道来，而短剧追求的是极致的快速与紧凑。这种快节奏要求每个画面都能将观众的情绪迅速拉升至顶点，让人欲罢不能。为了拥有这种极致的快节奏，有些短剧甚至不惜牺牲部分逻辑。

（4）剧情只沿主线展开

在长剧中，剧情往往是主线、支线多线并行，共同构建完整的叙事框架。在短剧中，通常仅保留一条清晰明确的主线，所有内容紧密围绕这条主线展开。支线在短剧中大多处于隐匿状态，仅在关键时刻出现，以推动剧情发展。

部分短剧剧本对主角的出场频率有着极为严格的要求，甚至规定主角必须每集都出现。这就要在有限的篇幅内，所有情节均紧密围绕主角展开，以确保剧情的紧凑与连贯，避免主次不分或偏离主线的情况发生。

举个例子，有的甲方会要求把一部长剧改编为短剧，改编者通常会直接砍掉所有支线，仅保留基本人设及男女主角的高光时刻，在此基础上，按照短剧"快到极致"的叙事思维对原有素材进行重新编排与整合。将小说改编为短剧时也要遵循这一原则，以确保改编后的作品能够满足短剧观众的期待。

(5) 降低观众的理解成本

短剧的故事内容可以丰富多样,但表现形式必须简洁明了,让观众能在极短的时间内迅速了解故事的整体内容,产生继续观看的冲动。

因此,创作剧本时,创作者要思考如何快速、简洁地切入故事,不要构建庞大、复杂的世界观,要尽可能降低观众的理解成本,比如,让家庭主妇可以一边切菜,一边看短剧——不需要时刻盯着画面,光听台词就能知道主要故事,即便有些情节被漏看,也不影响对整个短剧剧情的理解。

(6) 情绪大于一切

短剧并不关注复杂的人物弧光与故事线铺排,允许故事逻辑存在细微的瑕疵。当逻辑与情绪产生冲突时,短剧倾向于舍弃部分逻辑。因此,一个合格的短剧剧本,核心在于提供饱满、强烈的情绪体验,以维持观众观看的兴趣。

(7) 开篇就要给足期待感

在短剧的第1集,创作者应该呈现一个激烈的、充满情绪张力的故事场景,迅速将观众拉入剧情,建立起观众对全剧的期待感。之后的故事情节都要围绕这种期待感展开,持续吸引观众的注意力,让他们不断追问"主角何时才能实现目标",进而不知不觉追完整部短剧。

以上5个关键步骤、7大创作要点,共同构成了短剧剧本创作的基本思维。掌握这些基本思维是一个系统工程,需要我们在创作过程中一点一点地学习、练习,只有这样,才能一步步创作出优秀的剧本。

Chapter 03 第三章

结构与节奏：一眼看出短剧的本质

第三章 结构与节奏：一眼看出短剧的本质

俗话说："外行看热闹，内行看门道"。看同一部短剧，普通观众看的是剧情，短剧创作者看的则是结构和节奏，会思考这个剧为什么要这样写，而不是那样写？在处理矛盾时，如果使用另一种手法，剧情的呈现结果会有什么不同？

在剧本创作阶段，可能会由多个团队同时改编同一本热门小说，不同的改法，会给观众截然不同的观感，创作者不仅要对原小说的结构脉络做到心中有数，还要参考市场上的热门短剧的结构、切入点、故事呈现方式等，反复推敲，最终选定最契合当前剧本的结构和节奏。

如果将剧本比作人体，那么，结构相当于剧本的骨骼，骨骼搭建得当，人体方能成形；节奏则如同人体的身材比例，需要合理布局，方能彰显美感。有些剧本看似人物鲜明、故事完整，却历经数次修改仍难如人意，这里刚改好，那里又出问题，问题此起彼伏，剧本越来越冗长，直至被弃置。其症结在于结构设置与节奏把握不当。

只有结构合理，节奏才能得当。在填充具体的故事情节之前，创作者需要提前在节奏布局上做好规划，否则，该紧凑时拖沓，该转折时平铺直叙，最终效果与甲方需求不符，还得重新来过。

因此，在正式动笔之前，创作者要确定甲方到底需要一个什么样的故事。只有明确了需求，才能有针对性地搭建剧本的结构。

那么，什么是结构呢？

结构是支撑整个故事的核心框架，通常以一个中心三角关系为核心，向外扩展，形成一个"大三角"嵌套多个"小三角"的结构。

中心三角关系由3个主要角色或势力构成，它们之间存在复杂的

互动关系，这种关系可以是直接的对抗关系、合作关系，也可以是间接的关联关系、影响关系。"大三角"体现的是主角之间的主要矛盾，贯穿全剧；"小三角"则是围绕主角展开的小矛盾。一旦确定中心"大三角"，就不要轻易改动，因为一旦改动，就可能破坏故事的核心。

确定中心三角关系时，创作者需要有前瞻性，先汇总剧本中可能出现的所有情节，再根据剧本的主题和目标观众的喜好选择最为合适的基础结构。这是一个需要深思熟虑的过程，不可省略，否则可能会导致剧本写到一半时逻辑崩坏，不得不全盘推翻、从头再来。

基础结构确定后，要确定故事的节奏。

虽然短剧的节奏只有一个字——"快"，但是快有快的技巧。节奏是什么？通俗来讲，节奏是故事的节拍。精心设计节奏就好像是在和观众玩一场心理游戏。例如，第1集，主角的生活遭遇了天翻地覆的变故，令观众心生同情；第2集，主角迎来了惊天逆袭，让观众为之振奋；第3集，又出现一个小意外，让观众的心悬起来，同时给出一些暗示，让他们相信主角其实早就胜券在握，让观众满怀期待地等待着主角反击……每一集都巧妙地控制观众的情感预期，这就形成了跌宕起伏的节奏。

创作者需要先明确故事的阶段划分和大事件节点，再进一步细化，发散出若干个小事件。这些小事件应紧密围绕大事件展开。一般而言，5~10集构成一个大事件节点，而在这个大事件节点内，每1~2集有一个小事件，如果是开头的几集，很可能一集就包括多个小事件。这样创作出的故事，主线明确、矛盾集中、情节连贯、节奏感强，更具吸

引力。

简单了解结构与节奏的重要性后,接下来,我们详细介绍如何创作出结构合理、节奏感强的剧本。

采用单线型结构

无论短剧的故事情节多么复杂,其表现形式必须简洁明了且充满冲击力,要让观众在极短的时间内迅速理解剧情,并产生强烈的情感共鸣,获得"一秒入坑"的效果。这种快速、直接的表达方式,决定了短剧大多选用单线型结构。

在单线型结构中,一个"小三角"解决,直接进入下一个"小三角",而不是像长剧一样,数个"小三角"同时进行,将矛盾复杂化。

除非是甲方有特殊要求,否则,几乎所有多线并行的剧本都会被以"情节复杂""分不清重点"等理由退稿。这是由观众属性决定的——短剧面向的多为下沉市场,观众没耐心思考太复杂的情节,如果情节过于"烧脑",观众会直接弃剧。

精心打磨前10集内容

短剧之所以能在竞争激烈的视频市场中脱颖而出并持续获得关注,精心打磨的剧本功不可没,尤其是前10集,作为吸引观众的关键所在,需要格外重视。以下是短剧前10集剧本的基本结构。

第1~2集:迅速引入主角,并让其陷入强烈的冲突之中。

第 3～4 集：明确主角接下来的行动目标，为后续剧情发展埋下伏笔。

第 5～8 集：多方配角介入，从多个角度对主角施加压力，制造冲突。

第 9～10 集：作为卡点集，要精心设置悬念，将剧情推向高潮，让观众欲罢不能。

以上是短剧剧本前 10 集的基本结构，现在市场上还出现了微短篇剧集，是短剧中的短剧，大多由短篇小说改编而成。微短篇剧集的卡点集一般设置在第 6～7 集，节奏更快，在第 1 集里就要展现常规短剧三四集的内容。

那么，什么是卡点集？

"卡点"，又叫"付费点"，意味着观众的免费观看集数已达上限，若欲继续追剧，需要进行充值。因此，甲方对付费点内容的审核极为严苛，创作者往往需多次修改方能过稿。

例如，短剧开篇讲述女主角隐瞒自己怀孕的消息，其间，她一直在纠结是否要向男主角坦白，当她决定隐瞒并准备离开男主角时，男主角意外地发现了她的秘密。

这便是付费点，充分激发观众的好奇心。

在写这类剧情时，男女主角之间的感情纠葛必须展现得细致入微。深入刻画男女主角之间充满误会与矛盾的相处细节，方能营造出令人迫切想要观看后续剧情的张力，让观众忍不住追问：男主角发现的秘密是什么？是女主角怀孕了吗？如果不是，男主角何时才会发现真相？女主

角真的会就此离去吗？这些疑问都将成为推动剧情发展的强大动力。

在正式付费点之前，可以在第9集或第8集提前设置一个"假付费点"，以此进一步吸引观众的注意力并加深其期待感。例如，分开20年的青梅竹马即将通过信物相认时，观众会焦急地等待下一集两人相认，可是没想到，在接下来的一集里，居然是男主角看错了——男主角与女主角相认失败，这就是假付费点。

假付费点可以设置很多个，其核心策略在于不断让观众误以为主角的目标即将达成，实际上，在关键时刻，常因种种缘由无法如愿。使用这种手法能够持续牵引观众的情绪，使他们迫不及待地想继续看下去。

付费点的设置

一般来说，一部100集左右的短剧，其付费点通常会设置在第10、30、50、70、90集，这些关键付费点是推动剧情发展的重要节点。短剧中，每个付费点均需要精心设计，通过构建强烈的情绪点、悬念等，吸引观众持续观看。

各付费点可具体安排如下。

第30集：为全剧的第2个付费点，此阶段需要设置一系列紧张刺激的情节，如主角面临生死危机，长期隐瞒的秘密即将曝光，或遭受反派设计、陷害。这些悬念的设置旨在给观众强烈的情感冲击，激发他们追剧的欲望。

第50集：随着剧情过半，主角历经重重波折，终于达成了阶段性目

标。然而，正当观众以为主角将顺利进入下一剧情阶段时，一个重大的反转悄然降临，要想看主角如何应对，需要付费解锁。

第70集：此时已经步入剧情尾声，此前铺设的所有悬念和伏笔都要在此时逐渐揭开。为了维持剧情的紧张度和吸引力，编剧需要再次引入一个重大反转，勾起观众的追剧欲望，使他们付费解锁下一个剧情高潮。

第90集：作为全剧的收尾，此时，编剧需要提供一个符合观众期待的圆满结局，主角必须克服一切困难，无论过程有多少波折、反派有多少阴谋诡计，最终都要被主角一一揭露。这和长剧有很大的不同，在长剧里，主角可以失败，结局可以不圆满，但在短剧里不行，短剧里，主角必须一路所向披靡，获得圆满结局。这正是短剧被称为"爽剧"的原因。

接下来，我们以甜宠类短剧为例，详细分析如何构建短剧剧本的结构与节奏。

第1集：开头的第一秒就要引入足够吸睛的冲突事件。男女主角都要在第1集出场，并因某件事不得不产生无法分割的交集。比如，短剧《拾金·方屿一宁》中，女主角第1次来到大城市，阴错阳差地因为闯祸而认识了身为集团少爷的男主角，为了赔偿男主角的损失，两人成为合约夫妻。又如，穿越型短剧《我的女将军大人》中，女将军意外穿越到现代女孩身上，与男主角契约结婚，后续剧情都围绕这两个人的相处展开。在甜宠类短剧中，"契约结婚"是常用的元素。

第三章 结构与节奏：一眼看出短剧的本质

第 2～9 集：重点展现男女主角在相处过程中逐渐互相吸引，感情的升温总伴随着种种矛盾和误会，但两人因为第 1 集设定的事件被绑定，偏偏无法轻易分开。例如，男女主角在相处中日久生情，却偏偏以为对方的心另有所属，不得不隐藏自己的感情，假装自己和对方真的只是契约关系，当对方陷入麻烦或遇到危险的时候，男/女主角总会及时出手相助。在这种螺旋式的误会、纠葛中，两人的感情持续升温。

第 10 集：用一个足够有吸引力的大事件作为付费点。比如，女主角之前悄悄生了男主角的孩子，在这一集中，孩子被男主角发现；又如，第 1 集里女主角救过男主角，可由于种种原因，男主角忘记了女主角的样子，虽然始终惦记着女主角，但是对就在自己身边的女主角倍感厌恶，这一集中，女主角被陷害或因某件事激怒男主角，要被男主角扫地出门时，男主角突然记起女主角的模样。这一集的写作关键在于营造女主角即将被男主角想起或者认出来的期待感。

第 11～29 集：经过第 10 集的付费点转折，男女主角的关系开始缓和，重新审视彼此，发现对方身上的美好。这一阶段是两人情感破冰、爱上彼此的关键时期。

第 30 集：在男女主角情感渐入佳境的时刻，设计第 2 个付费点，并将在第 1 集内设置的大危机点拿出来再次强调，剧情要再次迎来高潮。例如，男主角的真实身份被揭穿，或者女主角发现自己被男主角欺骗的真相，并遭到反派的陷害。

第 31～59 集：经过第 30 集的危机，男女主角终于对彼此敞开心

扉，进入"撒糖"阶段。在展现男女主角甜蜜相处的日常时，反派们的行动并未停止，他们用尽手段试图破坏男女主角之间的感情，却一次又一次地被男女主角识破、反击，这就是俗称的"打脸"。

第60集：剧情再次迎来重大转折，男女主角进入全新的危机。在合格的短剧中，可以以男女主角谈恋爱为主线，但是男女主角的世界里不能只有感情，创作者需要给男女主角分别设置奋斗目标，这个目标可以是女主角要找到曾经伤害过自己的仇人，也可以是男主角要反抗皇权、为蒙冤的族人平反等，因此，在第60集中，转折点的设置旨在让主角的目标进一步达成或受挫，从而推动剧情的发展，为最终的结局埋下伏笔。

第61~80集：在这一阶段，男女主角因第60集中的危机而短暂分开，但经过反复思考，他们终于确定了对彼此的感情。这一阶段的剧情重在展示男女主角之间的情感拉扯。

第81~100集：这一阶段是整部短剧的高潮和结局阶段，男女主角齐心协力地共同面对种种障碍，与此同时，在第1集中设置的矛盾彻底爆发，男女主角全力以赴地应对危机。经过一系列惊心动魄的磨难后，他们终于成功化解所有危机，收获完美的爱情。

短剧类型不同，结构和节奏是不同的，但整体上的情节安排大同小异，接下来我们简单举例说明部分热门短剧类型的整体架构。

虐恋类：这类短剧在市场中有一个代称，叫"追妻火葬场"，其整体写作要点在于构建男女主角由"虐"转"追"的情感历程——前期通

过种种误会加深主角间的隔阂,让一方(通常是男主角)对另一方(女主角)造成不可原谅的伤害,而后,随着剧情发展,男主角意识到自己的错误和女主角对自己的重要性,重点展示男主角对失去女主角的深深的懊悔,并安排他用尽手段重新追求女主角,祈求女主角的原谅,最终,以男主角的真诚悔改与双方的和解结局。

萌宝类:萌宝类短剧的写作要点在于展现女主角带着孩子回归并逆袭的经历,最好能安排女主角通过孩子这一关键元素串联过往恩怨,强势反击曾经伤害自己的所有人。当男主角发现女主角生下自己的孩子之后,明白当年自己误会了女主角,在再次追求女主角的同时,帮助女主角反击依然试图伤害她的反派,同时穿插孩子成长过程中的温馨互动与关键时刻的助力,最终,女主角重新接纳男主角,获得家庭团圆、个人成长的双重圆满结局。

战神类:这类短剧常在开头部分重点展现由于种种原因男主角不得不隐藏身份,作为一个普通人,被反派们误会、攻击、欺辱的故事,上位者借身份的差异不断打压男主角,却不知男主角的实际身份凌驾于所有人之上。前期的打压是为了调动观众的情绪,让观众对反派产生厌恶,这种厌恶越深,男主角的真实身份暴露之后,对反派的"打脸"效果越好,观众的"爽感"越足。

重生类:重生类短剧重在刻画主角重生后利用前世记忆改写命运的过程,展示主角如何利用信息优势在事业、爱情、复仇等方面所向披靡,同时穿插与前世相关的情感纠葛,最终以主角获得救赎、情感圆

满、社会地位提升为结局。

通过分析以上例子，大家可以看到一个规律：无论故事类型如何，一开始，主角与反派都处于绝对对立状态，主角会持续遭受反派的打压，然而，在某一关键时刻，主角会因为遇到某个机缘暴露真实身份（反派往往对主角的真实身份毫不知情或持怀疑态度，沿用惯用手段去侮辱主角），反派屡遭挫败，从而营造出强烈的爽感。在情感剧中，男女主角之间的感情要不断经历拉扯与反转，这种反复的情感波折，不仅能让剧中人物备受折磨，也能让观众深陷其中、难以自拔。

可能有人会问：一定要按照这样的规律创作吗？创新一下行不行？不用这样的结构和节奏写行不行？

每一种类型，之所以被总结为类型，是因为它是无数同类短剧共性的集合和总结。本书的写作目的是对市场上现有短剧进行分析和探讨，让读者快速理解短剧剧本的创作规律，快速掌握剧本的创作技巧，而非限制大家的思维。在满足甲方的要求且故事情节足够饱满、吸引人的前提下，笔者鼓励各位创作者进行创新。

有人会质疑：如果主角一开始就很强，一路"开挂"到底，应该怎么写剧情？没有挫折和反转的话，剧情"一马平川"，会像白开水一样索然无味吧？

要解决这一问题，关键在于为主角设定一个核心需求。

举个例子，一位普通上班族突然获得了一个神秘系统，系统规定他在 20 小时内每消费一笔钱都能获得百倍返还。在这样的设定下，主角必

须绞尽脑汁,在限定时间内最大化自己的资产价值,这就是主角的核心需求,不需要有过多的挫折,而是重在描绘主角追求目标达成的过程,带给观众"疯狂消费"的极致"爽感"。

再举一个例子:主角身怀绝世武功,却对此浑然不觉,除了他的师父,无人知晓这一秘密,偏偏师父从未透露这一点。主角辞别师父下山之后,一路神挡杀神、佛挡杀佛,而他本人只将这归功于运气和巧合,不知他在反派眼中已经是天下无敌的存在。主角的目标从头到尾都是突破某种武学境界,直到最后,他才恍然发现,自己早已跨越了最难跨越的门槛。这种写法不仅保留了"爽剧"的精髓,还巧妙地融入了幽默元素,让剧情在紧张刺激之余不乏轻松诙谐,是一种别具一格的喜剧式爽剧。

在本章的最后,我们来了解一下打好节奏点的技巧:充分利用信息差。

什么是信息差?信息差指的是在叙事过程中,不同角色,包括主角、配角等,与观众所掌握的信息量存在差异的情况。

营造信息差的主要手法如下。

手法一:主角知道,配角不知道,观众知道。

手法二:主角不知道,配角知道,观众知道。

手法三:主角不知道,配角不知道,观众知道。

手法四:主角知道,配角知道,观众不知道。

手法五:主角不知道,配角知道,观众不知道。

手法六：主角知道，配角不知道，观众不知道。

在短剧市场中，创作者最常用的是前3种手法。使用第1种手法时，观众是上帝视角，面对什么都不知道的配角时，有一种"先知"的爽感；第2种手法则聚焦于身处险境却浑然不知的主角，观众心急如焚，恨不得亲自下场为主角指点迷津，很容易让观众产生强烈的代入感，为主角的处境焦急不已，却无能为力，只能望眼欲穿地等着下一集；使用第3种手法，观众同样拥有上帝视角，一边急于想给主角各种指导，一边好奇配角究竟什么时候"下线"，从而拥有更强的期待感。

第四章
Chapter 04

短剧三大要点：爆点、虐点、爽点

短剧是否精彩的核心，在于能否时刻拉扯观众的情绪。若以情绪分类，短剧的三大要点为爆点、虐点、爽点。

爆点：一个令人震惊的事件，这类事件或匪夷所思，或骇人听闻，或让人惊羡不已，总之，要第一时间勾起观众的情绪。

虐点：让人伤心、痛苦、难以释怀的事件。

爽点：让人兴奋、振奋的"高光时刻"。

如何利用这三大要点构建剧情呢？

第一，短剧剧本每一集的字数通常在500字到800字之间，在这个范围内，必须保证故事情节包含以上3点中的1点。这是硬性要求，不可放宽。

第二，在剧本创作中，以上三大要点既可以单独使用，又可以叠加使用。一个好的剧本，一定是这三大要点循环使用。观看短剧时，观众的每一种情绪反应都应该是创作者预先设计好的。三大要点可以叠加，但是不能有冲突，一旦两个情绪产生冲突，就必须作出取舍，明确先给观众哪种情绪，再给观众哪种情绪，不能一下把所有情绪堆积在一起，这样既没有重点，又会让观众觉得故事混乱。

第三，在三大要点的安排上，要丝丝入扣、层层递进，将多个小情绪累积起来，促成一个大情绪爆发，这就是"拉扯"。创作者不能一下将想写的所有情感全部宣泄完，这样容易导致观众还没来得及代入情感，故事已经大结局了，是一种很失败的写法。在某些爆款剧中，一个场景能演十几集，甚至几十集，观众依然看得兴致勃勃，这就是"拉扯"得好，能时刻抓住观众的情绪。接下来，我们举几个例子，详细说

明这三大要点到底该怎么应用。

爆点

在早期的短剧中,男频最为火爆的短剧是战神归来、龙王出狱、兵王归来等类型,这些短剧的开头多是男主角离家多年终于归来,发现自己的妻子或儿女受到非人的侮辱,如被人用铁链拴住、被养在狗笼之中,反派的恶毒被充分地展示,观众可以立即与男主角的痛苦、心疼、愤怒等共情,迫不及待地希望看到男主角的复仇。

这些情节是简单的、粗暴的,甚至可以说是"无脑"的,但只要创作者的情绪拉扯处理得好,它依然可以吸引大量的观众,因此,这种类型的短剧在早期极其受欢迎。但因为这些情节过于简单,且短剧市场野蛮生长,每天都会产生大量的同质化作品,前几个月的"爆点"放在当下的市场中,很可能就成了"雷点",观众不再买账。因此,创作者必须不断思考新的爆点。

接下来,我们列举一些相对经久不衰的爆点,创作者可以根据实际创作需求在这些剧情设定的基础上融入新要素,推陈出新,写出更受观众欢迎的剧本。

(1)替身

女主角将男主角当作替身,并误会男主角也将她当作替身,不知道男主角自始至终对她深爱不渝。重重误会本身既是爆点,又是吸引观众看下去的"钩子",让观众迫切地想知道男女主角之间的误会究竟如何

解开。

（2）错爱

女主角与男配角相爱，男主角因得不到女主角，便想毁掉她和男配角的感情，但其实女主角一直不知道自己爱错了人，她真正爱的其实是男主角。这个设定本身充满矛盾、遗憾、纠葛，让观众渴望看到女主角发现真相的过程，并和男主角有团圆的结局。

（3）灵魂互换

男女主角灵魂互换，男主角体验到女主角的痛苦，进而理解女主角的处境，以及她作出的选择。这种故事设定同样自带爆点，尤其是两个性格差异很大的人，一旦互换灵魂，在相同的处境下会作出截然不同的决定和选择，让人无法预料后续情节到底怎么推进，从而让观众充满期待。

（4）"马甲"

女主角女扮男装，在剧情推进的过程中不断"掉马甲"，这是很多短剧里常见的剧情设定，这种设定的特点在于女扮男装可以让女主角的人设产生反差，加上女主角具有多重复杂身份，如她既是名扬天下的神医，又是受万人敬仰却神秘非常的白衣卿相，随着剧情的不断推进陆续暴露更多新的身份，会让观众产生期待感，渴望知道女主角的下一个身份什么时候暴露。每一个"马甲"都是一个爆点，持续吸引观众看下去。

（5）相爱相杀

男主角和女主角之间存在国仇家恨，可女主角/男主角因故失忆，

将对方当成挚爱之人,这种设定充满了爱而不能的宿命感,故事张力强,随着剧情的发展,观众会越来越紧张。男主角/女主角究竟何时能发现真相?得知真相之后,他们还能不能在一起?观众迫切地想知道这些问题的答案,但是创作者偏偏不会那么简单地回答观众的问题,他们会在给了一个"甜蜜"的答案后,马上给出一个小反转,不断抛出问题、给出答案,最后在反转的循环中迎来大结局。

(6)"炮灰女配"

常见于"穿书"故事,女主角穿成"炮灰女配"。这类故事的爆点在于女主角不但要忍受身份的落差,而且要面临随时被牺牲的命运,她将如何绝地反击、"咸鱼翻身"呢?这本身就是一个惊险刺激、极具话题性的故事。只要创作者设置好情节,观众自然会乐意见证女主的华丽逆袭。

(7)救赎

天之骄女被人陷害、跌落神坛后,被众人避之不及的"阎王"男主角所救。这个设定包含了两大爆款人设:跌落神坛的天之骄女与"阎王"人设的男主角。这两种人设无论是在传统长剧中,还是在网络小说中,始终备受欢迎,是天然有读者或观众基础的;而且,"英雄救美"式故事充满了绝境逢生的传奇,两人相遇既是命中注定,又是相互救赎,吸引着观众去探究女主角的命运——怎样自证清白、报仇雪恨?与男主角的爱情又将何去何从?

除了以上这些爆点,还有很多常见的爆点,比如,穿书成为恶毒女配角,为了不让自己落得原著中的凄惨下场,不得不每天做好事"洗

白";女主角遭遇车祸导致流产,男主角却只关心摔了一跤的"绿茶"女配角,责怪女主角不保护好自己;被家人扔在乡下长大的女主角不仅是天才,还有多个在各领域出类拔萃的哥哥对她疼爱有加……通过以上的分享,大家可能已经注意到了,故事爆点不仅可以是梗概的核心内容,还可以是一句话简介,以突显故事的吸引力。

了解完部分常见爆点例子后,接下来分享一些反套路的爆点。

前文提到过,同质化严重是目前短剧市场的一大缺陷,很多资深观众看到开头就知道了结尾。这种时候,要求创作者能够另辟蹊径,给一些观众习以为常的剧情设置反转——这种情理之中、意料之外的情节可以让观众感觉耳目一新。

以下是一些反套路爆点的示例。

示例一:男主角把女主角当"白月光"的替身,却没想到女主角也只是把他当自己去世初恋的替身。男主角发现女主角根本不曾爱他的时候觉得心有不甘,开始处处在意女主角。

示例二:女主角被客户欺负,总裁男主角出手相助,却发现所谓的"被刁难"其实是女主角演的一场戏——女主角的真实身份是集团千金,因为不喜欢被父母强迫继承集团而在想办法"跑路"。计划被男主角破坏后,两人因此成了冤家。随着故事推进,男主角破产,关键时刻靠女主角"美人救英雄",助其企业起死回生。

示例三:男主角坚决要和女主角离婚,并准备迎娶"白月光",他本以为女主角会苦苦挽留,没料到女主角一反常态,狮子大开口地让男主角净身出户。男主角不信她真的肯离婚,误认为这是她挽留自己的手

段，同意签订离婚协议。男主角信心满满地等待女主角懊悔哀求，不料女主角已经转走所有财产，成功"跑路"。

示例四：前世，女主角误信男主角，惨遭虐待，重生之后开始报复男主角，却没想到男主角也重生了，明白自己是遭人蒙蔽才一再伤害女主角。男主角要为女主角报仇时，突然发现反派也是重生的……

示例五：表面上，男主角听信"绿茶"女配角的污蔑，不断欺辱女主角，实际上，男主角早已识破"绿茶"女配角的套路，"明虐暗宠"，两人感情不断升温。

示例六：男主角为了救自己深爱的女配角，设计让女主角捐肾救人，但女主角随即以其人之道还治其人之身，拿走男主角的肾给自己补上。

……

通过以上示例，大家可以看到，故事的前半段多为传统的套路，后半段却给出与传统套路截然不同的剧情设定。这也是微创新的具体方法之一。

在创作中，要不断挖掘旧有故事的全新呈现方法，才能给观众带来持续不断的刺激。

虐点

人类的一切情感都可以产生虐点，关系越紧密，虐起来越催泪。比如，一直风靡的寻亲剧，分开、寻找、重逢的场面都让人心痛不已，

在任何时空背景下都能赚足观众的眼泪。又如，彼此深爱的情侣之间，反目成仇、相爱相杀、见面却不识，也都是催泪点。再如，逆袭类短剧中，无论是男频，还是女频，主角通常有一个悲惨的身世，被欺负、被打压得"狗看了都摇头"，让观众心里压着一股怒气，对主人公心生怜悯。

在短剧创作中，一些可参考的虐点示例如下。

始终牢记的人忘了自己。

永远无法说出口的爱意。

只有自己遵守的誓言。

永远无人知晓的巨大牺牲。

至死未能解开的惨痛误会。

即将得到却终失去的希望。

青梅竹马却反目成仇。

一见钟情却身不由己。

双向暗恋却永远错过。

朝夕相处却各怀鬼胎。

如胶似漆却貌合神离。

奔赴云雨却同床异梦。

以命相交却拔刀相向。

怨恨一生却全是误会。

幡然醒悟却无法挽回。

处心积虑却求而不得。

功成名就却天人永隔。

珠联璧合却一地鸡毛。

情真意切却难抵猜忌。

刻骨铭心却只是替身。

光芒万丈却跌落尘埃。

舍命相助却遭遇背叛。

久别重逢却物是人非。

念念不忘却假装释怀。

近在咫尺却爱恨难辨。

一身傲骨却沦落风尘。

生而不离、死而不悔,永生相伴却终究错过。

预知未来后全力以赴,却始终无法改变悲惨的结局。

自己亲手杀死的仇人是自己寻找多年的恩人。

被自己虐待的人正是自己苦寻多年的亲生骨肉。

谎话连篇的人说了真话,却已经走到了生命的尽头。

……

通过以上示例,可以看到虐点的重点在于给予主角情感上、心理上的折磨,让主角体会过最纯粹的幸福和快意之后将一切夺走,让其永远处在痛苦中,以此唤起观众的怜悯。

总之,只要能让观众真情实感地心疼一个人,角色就算塑造成功了。

爽点

在短剧创作中,有一个比较"简单粗暴"的爽点创作公式,即爽点=装+打脸+震惊+收获。

(1) 装

装可以分为两大类:一类是情感,另一类是物质。

情感类的"装"多用于主角,比如,性格高冷的男主角刚说完自己永远不会喜欢粗鲁的乡下丫头,转眼就发现这个丫头正是自己多年来念念不忘的"白月光";又如,聪慧狡黠的女主角无论如何都要逃婚,结果发现和自己私奔的男主角就是和自己订下婚约的对象。

物质类的"装"可以再分为两种:一种是主角伪装,比如,主角有多个"马甲",每一层"马甲"都能令世人仰望,但是出于各种原因,主角必须暂时隐藏自己的真实身份,并因此遭受反派的欺辱,观众看到主角被欺负、对反派恨得咬牙切齿时,会更加期待主角展现真正实力时反派会有怎样的下场;另一种是配角伪装,比如,明明配角是普通家庭出身,但因为虚荣,制造自己是"千金小姐""富家少爷"的假象,让其他人对自己恭恭敬敬,进而一个劲儿地欺负不显山不露水的主角,殊不知看似普通的主角才是真正出身豪门的人。

(2) 打脸

没有打脸的"装"是不完整的、不过瘾的,在主角/配角装完以后,要紧跟"打脸"环节,比如,之前一直傲娇地让女主角死心的男主角在发现女主角就是自己喜欢了十几年的青梅竹马之后,立即乞求女主

角不要离开；又如，司机的女儿在学校伪装成首富家的独生女，霸凌女主角，结果放学时，首富带司机亲自来接女主角回家，在众人面前宣布开除司机，将司机和其女儿赶出家门，给自己的女儿撑腰。打脸可以是动作、反驳、吐槽等，核心要点是让剧情有一个急转弯。

（3）震惊

震惊是打脸之后围观群众的天然反应。俗话说，富贵不还乡，如衣锦夜行。主角的特殊与强大总得有人衬托，剧情才更符合观众的期待。震惊的情绪表达可以非常夸张，和围观群众前期蔑视的态度形成鲜明对比——之前有多嚣张，现在就有多后悔、多恐惧。这种情绪的表达，可以参考漫画里的手法，给观众一种"大仇终报"的快意。

（4）收获

打脸、震惊等都是情绪体验，而收获通常是更为高级的物质奖励，或者社会地位的提升，这些都是反派可望不可即的，是爽点的延续和升级。

一个完整的爽点，应该是先"装"，再打脸，随后众人震惊，最后主角有所收获。一部爽剧就是这样由一个个爽点构成的。

爽点的创作思路有如下几个。

（1）对比

通过与队友、敌人对比，凸显主角的独特之处。这个独特之处可以是好的，也可以是坏的。好的方面可以是镇静、果敢、勇猛、聪颖、天赋过人等；坏的方面如冲动、偏听偏信、有异于主流的想法等。

好的方面，一般是"直给"；坏的方面，则要设计一个前奏。比

如，主角虽然被坏人蒙蔽，但很快明白过来，随即将计就计，让反派自食恶果。这不仅能突显主角的性格特征，还能让故事更丰富、曲折。

（2）反差

有一部分创作者分不清反差和对比，实际上，二者的差别很明显：对比制造的爽感是主角知道自己很强大，只是因为某些原因，不能向世人展示自己的强大；反差制造的爽感是主角真的不知道自己强大，甚至会害怕、羡慕反派的强大，以至于反派真的以为主角是个不中用的"尿包"，实际上，主角只要挥挥手，就随时可以取走反派的性命，或者夺走反派的全部身家，令反派全无还手之力（主角对此却一无所知，只觉得这全是巧合）。

还有一种反差的呈现手法是强调陌生感，这种陌生感会让普通群众对主角产生非同一般的崇拜。这种剧情通常出现在轻喜剧中。比如，穿越剧里，主角随口说一句话，就引得货真价实的古人无比敬仰，即便说错了，也让一众古人浮想联翩，至于为什么这句话自己听不懂，会被这些古人自动归结为自己悟性不够。这种主角"一本正经地胡说八道"的剧情设定通常会让观众忍俊不禁。

（3）惩戒

这是最直接的爽感表现方式之一。恶人作恶，主角略施小计，让恶人受到惩罚。这种设定一定要有足够的铺垫——让观众切实体会到恶人的恶，这样，主角惩戒反派之时，观众才会拍手叫好。

（4）扮猪吃虎

这也是最常用的一种爽点打造方式——主角隐藏身份，让反派误以

为他是无足轻重的角色，对他随意欺凌，主角一忍再忍，直到反派步步紧逼、踩到了他的底线，主角开始反击，观众积压的情绪得到释放，期待接下来的打脸剧情。

（5）逃生

在末日、玄幻等类型的短剧中，通过设计足以威胁主角性命的危机，先让主角不断地陷入绝境，再凭借其头脑和身手死里逃生、渡过难关，在一路冒险的过程中陆续遇到志同道合之人，收获亲情、友情、爱情，以及群众的崇拜和尊敬。

（6）系统

近年来这种设定很受欢迎，"系统"是一种更直接的"金手指"，可以让原本平平无奇的主角拥有超凡能力。例如，"花钱系统"的"花一返百"；在逃荒路上，所有人都即将饿死，主角却突然拥有了一个无限种植空间系统，可以快速种植出大量珍贵的作物，挽救灾民的性命。这种脑洞大开的设定，通常会让观众从开局爽到大结局，降低创作者的创作难度。

（7）情绪价值

注重提供情绪价值的创作思路重在迎合观众在现实生活中无法宣泄或者满足的一切情绪，包括负面情绪的宣泄、渴求情绪的满足、黑暗心理的迎合、崇高情绪的共鸣。比如，大众苦"熊孩子"久矣，创作者就可以写一个"熊孩子"从小到大无法无天，终得严厉惩罚的结局，让观众得以宣泄不满情绪。又如，针对扶起摔倒老人反遭讹诈的现象，可以设定老人讹诈的对象是自己儿子的投资商，其讹诈行为导致投资商撤

资，害得儿子的公司倒闭，与其反目成仇，这是典型的恶有恶报，能让观众的负面情绪得到宣泄。

以上是几种常见的爽点的创作思路。在实际创作中，还有很多手法可以借鉴，大家要多看、多记、多想，找到自己的独特创作方法，写出让读者难以忘怀的剧情。

爆点、虐点、爽点是短剧的核心情绪，一部 100 集的剧本里，必须每集都包含其中至少一个情绪点，让故事始终处在激烈的情绪拉扯中，这是优秀短剧剧本的必备条件之一。

Chapter 05
第五章

一、
二、

人物：怎样让你的人物深入人心？

人物是剧本的灵魂，只有写好人物，故事才真正打动人心。

那么，怎样塑造有血有肉、丰满立体的人物形象呢？

用关键词概括基础人物设定

创作者塑造角色时，第一步是确定角色的基础设定。

基础设定通常涵盖人物的性格特征、家庭背景、职业身份、目标等，在此基础上，可借鉴市场上热门的角色关键词，为主角设定一个标签，紧跟流行趋势，吸引观众的眼球，同时提升角色的辨识度。

短剧往往改编自网络小说，即便是原创剧本，也深受网络小说的影响，因此，在短剧角色设定的关键词选择上，网络语言占据主导地位。例如，"白骨精"代表精明强干的女性形象，"病娇"描绘的是病态、执着的性格，"腹黑"则是内心狡黠、外表温良的角色的写照。这些标签简洁明了，能够迅速传达角色的核心特质。

在女性角色设定方面，可以塑造"女强人"的坚韧与独立，"拽姐"的酷炫与不羁，"钓系美人"的魅力与心机，"人间清醒"的理智与通透，用"锦鲤"强调主角的好运，用"白切黑"形容角色外表单纯、实则狠辣……

在男性角色设定方面，同样可以用类似的关键词，如战无不胜、智商过人、温文尔雅、霸道总裁、首富、逆袭、奶爸、热血青年……

上述人设是比较有代表性的一小部分，在实际操作中，创作者可以结合剧情需要和市场趋势，不断尝试多关键词组合，以塑造出更鲜明、

饱满的人物形象。

用细节强化人物设定

确定基础人设之后，接下来的关键是填充更多细节，使人物有血有肉，更为立体、传神。这主要通过以下3个方面实现。

（1）行动塑造

人物的行为举止必须与其人设吻合。例如，一个胆小、惹人怜爱的女孩与一个独立、桀骜不驯的女性，在面对相同的困境时，反应和行动方式截然不同。这种差异化的反应影响着各自的行动线，因此，创作者构思人物行动时，必须保证与其人设紧密结合。若人物的行动与性格不符，故事情节必然会显得突兀、不自然。

（2）语言雕琢

优秀的剧本，其台词设计往往能够鲜明地反映角色的个性特征。每个人的语言风格都应符合其人设，千万不要让所有角色的说话方式千篇一律。注意，一个角色的语言习惯一旦设定，不能轻易变化，除非是剧情需要，某个角色的性格突发转变。若没有足够的情节铺垫，人物突然改变其语言习惯，必然会让观众感到角色形象扭曲，极其影响观众的观影体验。

（3）设定记忆点

为了让人物更有层次感和深度，创作者可以为重要角色设定独特的记忆点，如口音、下意识的动作、怪癖、特殊技能。这些细节不仅能够

提升角色的辨识度，还能够进一步提升不同角色之间的差异感，丰富剧情。例如，无论是原著小说，还是改编后的影视剧，都着重刻画了《楚留香传奇》的主角楚留香摸鼻子的习惯，这样，即便楚留香易了容，只要看到摸鼻子的小动作，观众立刻恍然大悟——这人是楚留香假扮的！设定有记忆点的小细节，对塑造人物形象有不可忽视的作用。

展示人物弧光

在合格的故事中，人物不是一成不变的。在不同的剧情阶段，人物要呈现不同的性格特征，这种人物性格的变化不是随心所欲的，而是在人物的基础设定之上，合理地拓展其性格特质，以形成鲜明的反差。

例如，一个平日里胆小怕事的人，在生死攸关的紧急时刻，可能会为了保护自己的孩子爆发敢于殊死一搏的斗志——如果没有孩子，在相同的情境下，角色可能会有截然不同的表现。这种在特定情境下彰显的不同性格侧面，既能显现人物的复杂性，又能增强角色的层次感。

随着故事的推进和大环境的变化，人物的性格和行事作风都会有微小的变化。这种转变需要具有逻辑性和连贯性，让观众能够与之共情。比如，一个带着仇恨出场的角色，在经历一系列事件后，不仅遇到了真心相爱的人，而且发现一直痛恨的仇人实则是身不由己，并非自己认为的那般十恶不赦，反而有值得敬佩的一面——他所经历的一切都在不知不觉中改变着他，让他逐渐成为一个柔软、温暖的人。

这样细腻的性格转变，不仅能够让角色更加立体、鲜活，还能够让

整个故事更加精彩、丰富，更能打动人心。

短剧的节奏虽然快，不能对所有角色进行深入刻画，但是主角和重要角色的人物弧光必须有。把握好这种人物弧光，很容易让剧本脱颖而出。

在创作过程中，创作者要打好人物性格转变的锚点，详细设定人物性格的初始状态，以及经历了怎样的变故，使其性格发生了怎样的转变，最终变成了一个怎样的人。可以用列表的形式列出对人物性格有影响的所有重大事件，清晰地勾勒出人物的成长轨迹和性格变化曲线，以确保人物弧光流畅、自然。

用人物推动剧情，而非将人物套入剧情

在剧本创作中，人物是推动故事发展的关键。优秀的剧本会让人物自然地引导剧情发展，而不是强行将人物放入预设的剧情框架之中。

人设的差异是剧情发展的核心动力。例如，性格火暴与性格温柔的人、做事马虎与细致入微的人，他们之间的碰撞和互动能够有效推动故事向前发展。

具体而言，可以通过以下方式实现用人物推动剧情。

（1）深入挖掘人物的过去、现在和未来

设定人物在各阶段的性格特征后，应充分利用这些设定构建剧情。人物过去的经历很重要，会通过与其他角色产生交集，影响其现在的思想和行为。同样，人物现在的有些行为看似令人费解，在了解其过往经

历后，很可能就有了合理的解释。特别是对反面角色来说，必须用一定的笔墨解释其行为动机，让观众明白他为什么会变坏、为什么一定要与主角作对，这样，人物才不会扁平化。

(2) 通过人物间的碰撞推动剧情

剧情的推进与人物的成长是相辅相成的。每当发生重要事件，主角都应展现相应的变化，进而推动故事发展。例如，当主角的生活顺遂自在时，要引入一个阻碍其前进的角色；当主角生死攸关时，可以安排一个在最后关头出手相救的人；当主角的家庭出现变故时，可以及时安排新的角色走进其生活。这些安排都是为了通过人物间的互动，自然地改变主角的性格和命运，而不是凭空让主角性情大变。

事实上，写作中，只要前期人物的性格、目标设置得当，在剧情展开之后，根据其性格和目标便可揣测出人物在面对不同情况时会采取的行动，这是水到渠成的，根本不需要过分思考和雕琢。

接下来，我们通过一个具体的例子，说明到底应该怎样塑造人物。

宁可儿

年龄：19 岁。

基础人设：甜妹、直率、可爱，因有家庭矛盾而离家出走，意外穿越到一本书里，成为被囚禁的"病娇""疯批"三公主。

细节设定：长相甜美却力大无比，是个"财迷"。

人物弧光：初到皇宫时她只想保命，但随着逐渐适应了古代生活，发现自己已经被卷入皇权之争。为了保护无辜被连累的宫人以及两国百

姓,让大家不受战火荼毒之苦,她选择孤身入局,依托自己身为现代人的智慧,以及天生力大无比的优势,发展经济、制造新鲜物件儿、开疆拓土、充盈国库,让百姓过上相对富足的安稳生活。

人物推动剧情:

宁可儿穿越之后,成为花盛国的三公主。原本的三公主仗着备受皇上宠爱,四面树敌,皇宫之中,几乎人人想要她的命,但面上都伪装得十分和善,这让初来乍到的宁可儿根本分不清谁是敌、谁是友。为了保命,她下定决心逃离皇宫,可阴差阳错,她选中了曾经的"死对头"阿桑王帮忙。

阿桑王表面上答应帮她,实际上转身就向一直想杀她的六皇子告了密。六皇子派人在半路截杀,幸好宁可儿机灵,顺利蒙混过关。阿桑王却在截杀中意外坠马,受伤失忆,只能认出宁可儿。

失忆之后,阿桑王对周围的一切都倍感陌生,对唯一认识的宁可儿很依赖,甚至到了言听计从的程度。从前敏感隐忍、腹黑多疑的男人变成了一个细心温柔、率真软萌的"小奶狗"。宁可儿对这个出身坎坷的"跟班"心生怜悯,为了保护他,不得不打起精神应对诡谲的权势争斗。

阿桑王

年龄:18 岁。

基础人设:敏感隐忍、腹黑多疑,失忆后成为细心温柔、率真软萌的"小奶狗"。

细节设定：害怕黑暗，同时害怕蜡烛。

人物弧光：身为敌国质子，最初，阿桑王唯一的念想是在花盛国活下去，未来有朝一日回到故国，做一个闲适王爷，终老一生。因意外失忆，他和之前自己最为厌恶的三公主朝夕相处、情愫暗生，为了护宁可儿平安，且实现她护佑万民的愿望，他主动介入皇权之争，参与夺嫡。

人物推动剧情：

他本是怀音国最小的皇子，却因皇室衰微，从小被送入敌国，成为质子，备受跋扈的三公主折磨，两人的关系几乎到了不死不休的程度。可就在这样的情境下，有一天，三公主突然向他求助，请他帮忙逃离皇宫。这等好机会，他自然不会放过，假意答应后，转而就向六皇子告了密。

没想到，六皇子在设计除掉三公主的同时，也没有打算放过他，放冷箭致他重伤失忆。阴差阳错，他成了对宁可儿忠心不二的"跟班"。等想起一切时，他对宁可儿的感情早就大有不同……

这是一个很简单的人物小传示例，仅供大家参考。在实际创作中，需要针对甲方的要求和当下市场的偏好、流行趋势，对人物小传进行调整。

如何营造 CP 感

"没有 CP 感"是创作者经常听到的拒稿理由，也是写作时的痛点。如何塑造出有 CP 感的角色呢？主要有如下几种方法。

（1）利用对比反差，让两人的性格互补

例如，一个是心思缜密的反派头领，另一个就是有一腔热血且战斗力极强的"愣头青"；一个是有七窍玲珑心的"鬼精灵"，另一个就是反应迟钝的"天然呆"；一个是不苟言笑的偏执狂，另一个就是嬉皮笑脸的"铁憨憨"……两个性格、气质大相径庭的人，都有着立体、丰满的人设，被安排在同一个情景下进行互动，很容易产生"反差萌"。

（2）利用紧绷感，让两人的互动更激烈

短剧极其重要的要素是有激烈的冲突，能够在极短的时间内引起观众的兴趣，而这种激烈的冲突，除了体现在主角和反派的斗争上，还可以体现在男女主角的互动上。

小红书博主"浣花溪"曾分享过如下创作经验。

男主角和女主角都出身于名门正派，男主角是大师兄，性格沉稳大气；女主角是小师妹，善良活泼。有一天，两人一起下山执行任务，一个魔教女子屡次三番地来破坏他们的行动。

魔教女子不仅肤白貌美武功高，人也聪明得离谱，男女主角合力都斗不过她。

在一次次冲突设计中，作者突然发现，男主角和魔教女子的CP感比和女主角的CP感强，为什么？

男主角和魔教女子为什么会有CP感？

最重要的原因是，魔教女子很有特点，而女主角的人设很乏味。观众不会被"呆子"吸引，男主角也是。

想想看，魔教女子出场时香风阵阵、撩人无数，出手却招招致命、

毫不留情。甚至扼住男主角喉咙时，魔女看着他的脸，手指还会看似不经意地划过他的喉结，挑逗、说笑。

而女主角出场时就是"傻白甜"，除了推动剧情，什么用都没有，有时候连剧情都推不动，谁会喜欢呢？

爱情的产生源于人格魅力，主角之间相互吸引才是王道。

了解了这一点，我们继续介绍怎么让人物互动更有紧绷感、更激烈。

男女主角的互动如下。

男主角："我们要出去执行任务了。"

女主角："好耶，我去准备几个护身符。"

男主角："好。"

男主角和魔教女子的互动如下。

男主角："滚开！我绝对不可能让你拿到神器！除非你从我的尸体上踏过去！"

魔教女子倏然拉近他们之间的距离，纤纤玉手点在他的喉结上："既然如此，小道长便选个舒服的死法吧。"

男主角和谁的互动更有看头？当然是和魔教女子！

男主角和魔教女子是对立的，两人的冲突越大，故事越好看。而男女主角之间若整天都是"吃了吗""早点睡""多喝热水"……这种松松垮垮的相处模式平淡如水，根本吸引不了观众的注意力。

那么，男主角在什么情况下会爱上女主角，而不是魔教女子？

答案是在他和女主角频繁相处后，知道女主角会因为一文钱跟摊贩

斤斤计较，也会二话不说就捐几百两银子，救下一个素不相识的人；知道女主角一只手就能抡起两百斤的大铁锤，可在喜欢的人面前连瓶盖都拧不开；知道她的迷茫、她的脆弱；知道她表面毫无波澜，其实心里已经在暗自委屈……

他不觉得这样的性格烦人，反而觉得可爱。

有这么一个活生生的、有温度的、有特点的人在身边，他才不会被魔教女子吸引。

因此，如果你想让自己笔下的人物 CP 感更强，不妨加点戏剧化的情节，让两个人的关系紧绷起来。

最后，一定要注意，人物设定必须服务于剧情，不能因为某个设定流行，就强加给与其毫不相关的人物。例如，某段时间，市场上流行"小作精"人设，如果你的主角是高智商研究员，就不适合强加这个设定，如果非要加入，只能作为强化人物设定的细节记忆点，即便如此，创作者要有相当强的创作能力，才能将这个设定很好地融入作品，否则必然会让读者觉得"违和"。

Chapter 06 第六章

情绪：短剧的灵魂，要时刻抓住观众的心

在如今快节奏的生活中，人们的注意力越来越难以集中。一个短视频被点开后，如果前几秒未能激发观众的兴趣或情感共鸣，观众很可能会迅速划过，去看下一个短视频。对短剧创作者来说，学会运用情绪吸引和维持观众的注意力是至关重要的。

什么是情绪

短剧中的情绪，简单地说，是故事中人物之间的情感交流和冲突。无论是小说、电影，还是诗歌，之所以能够吸引人们持续阅读或者观看，是因为它们可以充分调动人们的情绪。

为什么在短剧里，情绪尤为重要呢？

在小说或电影中，情绪是可以有起伏、有缓冲的，甚至有时可以给观众留下一些思考的时间，即我们常说的"留白"。但短剧的受众心理和平台特性都决定着短剧观众的注意力集中时间非常短，必须时刻保证剧情有紧张感和吸引力，才能吸引观众停留、持续观看。

想象一下，你正在浏览短视频，突然刷到一个短剧的推广视频，其中的情节吸引了你的注意，让你随着剧情而紧张、好奇。一个剧情高潮结束后，正当你想喘口气时，新的剧情高潮又来了，但视频在这里戛然而止，需要你点击链接才能继续观看。如果剧情无法持续调动你的兴趣，此时你一定会划走观看其他视频，对不对？这种观看模式，决定短剧必须保证让观众不管刷到哪一段剧情，都会被深深地吸引，并通过不断创造情感需求，让观众对后续剧情产生强烈的观看欲望，直至付费看

完整部短剧。

"全程无尿点"形象地道出了短剧的这种特点。

如何做到这一点呢？

关键在于让情绪连贯。创作者需要保证自己的剧本全程高质量，一个情绪点接着下一个情绪点，让观众始终处于紧张、期待的状态。这样，无论观众从哪个片段开始看，都会被剧情深深吸引，想要一探究竟。

足够的情绪不仅能够让观众迅速产生代入感、期待感，还能够让人物更饱满、故事更丰富。

情绪的层次

情绪主要分为两个层次：物质性和精神性。物质性情绪与我们的基本生活需求紧密相关。想想看，我们每天都需要什么来维持生活？食物、水、住所……这些都是物质性需求，直接关系着我们能否持续生存。

物质需求具体包括如下3点。

第一，生存需求。例如，一个人渴了要喝水、饿了要吃饭。在剧本里，如果因为某种原因，一个角色的这些基本需求得不到满足，观众一定会为他感到紧张和担忧。

第二，生理需求。除了吃喝，我们还有结交朋友、谈恋爱、成家等需求。这些也是人们在日常生活中非常关心的内容。

第三，安全需求，即人们对健康、财富的渴望。这些需求关乎人们生活的各方面，一旦缺少就会让人感到不适。

和观众的生活息息相关的内容，往往能够给观众带来极大的冲击力和代入感，如围绕彩礼、假药、诈骗、校园霸凌、中大奖等社会热门话题安排情节，可以极大地刺激观众的情绪，满足观众的情绪需求。

人们在物质需求得到满足后，会追求更高层次的精神满足。精神需求包括亲情、爱情、友情等需求，自我尊重和被人尊重的需求，实现自我价值的需求等。这些精神需求也与观众的生活息息相关，

精神需求具体包括如下4点。

第一，亲情。人天生对亲情有强烈的渴望，围绕亲情展开的剧情，能够高效调动大多数观众的情绪。例如，主角对父母特别好，但父母偏心其他子女，无论主角怎么努力，都没有办法真正求得父母的爱，在一次又一次的失落中，主角终于对父母彻底失望……

第二，爱情与友情。这一需求反映在短剧中，形成了一种热门元素，即"舔狗"，指在感情关系中，一方对另一方表现出极度的崇拜、关心和付出，甚至不惜牺牲自己的尊严和利益，只想得到对方的回应。在短剧中，"舔狗"现象常被放大、戏剧化，以更加极端的人物形象和情节冲突呈现。比如，一个普通的男生为了追求心仪的女生，不惜一切代价去满足她的需求，哪怕满足这些需求超出了他的能力范围。又如，一个女生为了挽回失去的爱情，放下所有尊严去乞求对方回心转意。这些情节虽然有一定的夸张成分，但它们反映的情感内核是真实、深刻的。

第三，尊重。每人都有获得他人尊重、认可和赞赏的情感需求，尊重需求的满足能够带来强烈的成就感和满足感，因此，它可以作为构建剧情冲突和高潮的重要元素。对这一情绪的利用最常出现在"赘婿"等题材中。在类似题材的短剧中，男主角前期通常是一个身份相对低微的普通人，而其妻子及妻子的家庭会被设置得有权有势。因为存在身份地位的差距，女主角的追求者通常会对男主角极尽打压、羞辱，以此调动观众的情绪，让观众期待男主角尽快亮明真实身份，奋起反击。

第四，自我实现。自我实现需求指的是主角渴望实现自我价值和追求个人成长，这一需求常出现在大女主类的短剧中——女主角认清亲人、爱人无法永远依靠，最大的靠山其实是自己，因此开始勇敢追求自己的梦想和事业。

有些人可能会问：一定要先满足物质需求，再满足精神需求吗？如果我想创造一个三餐不继、四处流浪，却对天下怀有大爱的角色，是否可以呢？当然可以，但这是极个别的特殊角色，一般不能作为短剧的主角。大部分观众是饮食男女中的普通一员，只有贴近他们生活的话题，才能引起他们的共鸣，调动起他们的情绪。

情绪的分类

只有正确划分观众的情绪，才能精准地踩中大众的情绪点。

情绪大概可包括震惊、好奇、嫉妒、自卑、羞耻、绝望、愤怒、伤心、痛恨、心疼、开心、甜蜜、感动、恐惧……在短剧中，每一集的剧

情都要给观众不同的情绪体验，每一种情绪都要给得直接、给到极致。

怎样算是直接、极致？有一个非常简单的评判标准，即甲方的反应如何。如果一场戏，能够让甲方只看剧本就感动得泪流满面，或者恨不得钻进剧情中戳穿反派的阴谋，这个剧本中的情绪渲染就是成功的。

剧本审核意见经常提到某个剧情不够"极致"，其实就是情绪调动得不到位。因此，创作者在写每一场戏的时候都要想清楚：现在这场戏主要渲染的是什么情绪？这种情绪的渲染有没有到位？不要一个情绪没渲染完，就进入下一个情绪，这样会让观众觉得剧情尴尬、平淡，很难持续看下去。

情绪的表达方式

情绪表达大概可以分为两类，一类是外显型，另一类是内隐型，选择哪种表达方式，主要取决于人物的性格及他们所处的环境。举个例子，一个性格暴躁的人在陷入绝境时，可能会选择与反派展开殊死搏斗，这种直接的行为就是典型的外显型情绪表达。相反，一个性格较为懦弱的人在面对危机时，可能会选择哀求、绝望地等待、祈祷或忍耐，这些更为内敛的情绪反应属于内隐型表达。无论采用哪种方式，关键是要调动观众强烈的情绪共鸣。

具体而言，情绪表达多在如下4个方面体现。

行动：通过人物的行为动作，如撕扯、狂奔、捶打等传递情绪。比如，一个遗孤为了保护父母的骨灰而拼命反抗，拳打脚踢，用牙齿撕咬来破坏葬礼的恶人。通过对其激烈行动的刻画，让观众感受到她的愤

怒、绝望与无助。这类行为常见于外显型情绪表达。内隐型情绪的深刻体现也有实例——一个平时风风火火、快意恩仇的人,在面对灭族之灾时,被家人强行藏进密室,透过缝隙眼睁睁看着母亲为保护自己而牺牲,这种内心的挣扎和隐忍,便是内隐型情绪的深刻体现。

语言:痛斥、责骂、语无伦次、泣不成声、大吼、嘶哑、无声、结巴……不同的台词呈现方式,可以传递不一样的情绪,对塑造人物形象、调动观众情绪有重要作用。外向的人面对生死危机时可能会有激烈的言辞,内向、懦弱的人则可能更多地选择沉默或结结巴巴地反驳。一旦确定了人物的语言风格和情绪基调,就要持续强化这种情绪,直至达到极致。

环境:虽然环境无法直接替人物表达情绪,但是恰当的环境设置能极大地增强和渲染人物的情绪。例如,一个伤心欲绝、满脸是泪的人在街上走着,伴随着闪电和倾盆大雨,会让观众感到更加虐心。环境需要根据具体的情节和人物特点设置,例如,一个家道中落的乞丐重返昔日的豪宅,豪宅和乞丐产生了强烈的反差——比起在街边流浪的困苦,这个豪宅更能反衬乞丐辛酸、悲惨的境遇。

独白:当人物情绪起伏极为剧烈,无法直接通过剧情展现,但必须让观众理解时,添加内心独白或画外音是一个不错的手段。独白往往能够为观众提供一个全新的视角,例如,通过女主角的内心独白透露她接近男主角的真实动机,这个动机男主角并不知情。这种处理方式能够加强观众对剧情发展的期待。独白应该简短、有力,非必要不出现,一旦出现,一定要起到画龙点睛的作用。

第六章 情绪：短剧的灵魂，要时刻抓住观众的心

情绪的铺设技巧

在剧本创作中，铺设情绪是一个至关重要的创作难点。一旦情绪基调确定，接下来的任务便是通过多种手法的叠加，将情绪逐渐推向高潮，直至达到足够"炸裂"的顶点，随后迅速转向下一个情绪点。就这样，一个情绪点接着一个情绪点，接连不断，让观众在观看过程中始终保持高度的投入和关注。

举个例子，在一个仙侠类短剧中，男主角凭借一己之力解决了整个师门的覆灭性危机，配角们纷纷虔诚地对男主角表达崇拜之情，极尽赞誉，可转眼间，反派一番狡猾的挑拨，让配角们立刻翻脸不认人，认为师门的所有危机都是男主角带来的，对男主角的态度发生了一百八十度的大转弯。这样的剧情反转会让观众措手不及，义愤填膺地痛斥反派的卑劣行径，想知道这些"墙头草"和反派到底什么时候"领盒饭"。正是这样极致的反复拉扯，不断地挑动着观众的情绪，让他们越来越沉迷于故事中的世界。

通常来说，短剧中的基础情绪是一个平面中的一条直线，通过不断拉扯，编剧要将这条直线拉扯成起伏的波浪线，不到大结局，这根线既不能断，又不能平，要保证观众的情绪值一直在顶点。

很多新入行的创作者不解：为什么短剧里的角色总在吵架？从第1集吵到100集！为什么会有那么多人付费看吵架？不无聊吗？

其实，爱看热闹是人的天性，哪怕是日常生活中大街上的陌生人吵架，围观的人也能看得津津有味，更何况是创作者精心安排的情节呢？

情绪铺陈的最普遍做法是每两三集一个情绪点，少数快节奏的短剧甚至每集安排好几个情绪点。比如，主角刚因为穿着朴素被他人嘲笑，马上就亮明首富的真实身份，令刚刚嘲笑他的人开始羡慕他、奉承他，这就是从一个情绪点转到另一个情绪点。

在情绪点的呈现上，要做到"快""准""狠"，只要不是核心情节，都可以一笔带过，否则容易影响节奏。另外需要注意的是，情绪点要集中体现在主角身上，除了非常重要的配角，其他所有角色都可以脸谱化——大量的配角在剧情中的主要作用是"火上浇油"或衬托主角。

找准核心情绪点

当好几种情绪同时出现时，要集中火力把一种情绪顶到高潮，不要东一榔头西一棒槌，分散情绪点。有的创作者在写剧本的时候容易激动，觉得这个细节很重要，不能丢；那个人的反应很精彩，也不能落下，什么都想写，结果什么都没写明白。比如，如果一个家庭伦理剧中有出轨的丈夫、"白眼狼"般的儿子、恶毒的婆婆，人物应该一个一个地出现，事情应该一件一件地发生。这些事情要有主次之分，不要一下全部出现，或者一件事情没有解决，就开始引出另一件事情。长剧可以这么叙事，但短剧只能单线叙事——在一集中，找准一个核心情绪点。

情绪点布局

在短剧中，常见的情绪点布局如下。

嫉妒—造谣—被"打脸"。

看不起—辱骂—被"打脸"。

讽刺—侮辱—被"打脸"。

否定—质疑—被"打脸"。

……

通过以上例子，我们可以发现，情绪点不能单独使用，通常情况下，两个情绪点结合，可以形成一个"爽点"；同时，同样的情绪点布局可以反复循环，比如，主角因为是骑电动车来参加聚会的，被人看不起，遭到众多配角的讽刺、打压，但聚会结束后，司机开着全市唯一的限量版豪车来接他，让刚刚侮辱他的众人大跌眼镜，连连道歉；然而，这时，一直和主角不合的反派路过，质问主角为什么要偷偷用他叔叔的车，此时，刚刚打压过主角的众人都认为这辆车是主角偷偷挪用来欺骗大家的，再次对其进行讽刺和谩骂……合格的短剧中，情绪一定是不断波动的，不能停滞。

那么，如何理解"打脸"这个词呢？这里的"打脸"并非字面意义上的物理动作，而是一种广义的戏剧性反转，体现在角色行为与预期之间的反差上。

比如，男主角对女主角情根深种，却因种种原因，不得不将这份感情埋藏在心底。他努力维持表面的平静，却在目睹女主角对其他男人展露笑颜时，按捺不住内心翻涌的嫉妒。他冲动地想上前质问女主角，却又怕自己的真实情感暴露在女主角面前。这种情感上的矛盾与挣扎，就是情感上的"打脸"，能让观众在感受到男主角复杂情感的同时，期待

他尽快告白。

又如，配角在众人面前欺凌弱者、自吹自擂，俨然一副不可一世的模样，甚至扬言无论谁来都得对他俯首称臣。就在此时，主角登场。配角并未收敛，反而更加嚣张地挑衅主角。观众本以为这是一场势均力敌的较量，没想到主角轻松地将配角制服。配角不甘示弱，要请来名震江湖的祖师爷对付主角。常被其欺凌的弱者惊恐万分，纷纷劝主角逃离，然而，当配角请来的祖师爷现身时，出现了戏剧性的一幕——祖师爷竟然直接向主角下跪。原来，他多年前就是主角的手下败将。这种剧情上的反转也是"打脸"，能让观众在惊讶之余，为主角的强大与智慧喝彩。

"打脸"的具体表现在不同背景、不同事件中不同，但效果是一样的，即反派前期有多嚣张，后期就有多狼狈。这种剧烈的剧情反转，最容易让观众产生爽感。

在渲染情绪的过程中，有一个要点需要创作者牢记，那就是要争取用最少的字调动起观众最强的情绪。短剧容量有限，不可能像长篇小说、长剧一样，有充足的空间让创作者缓缓铺垫。在短剧中，如果一集只有一种情绪，不管是甲方，还是观众，都会认为剧情拖沓。因此，写完一集剧本后，一定要反复修改，能删就删，尽可能用最少的字，带给观众最大的情绪价值。

大纲：怎样快速写出短剧的故事线？

Chapter 07 第七章

在正式开始撰写剧本内容前，要先写好大纲。写大纲是剧本创作的重中之重，好的大纲不仅能让合作方迅速了解故事全貌，还有助于创作者厘清故事脉络、精准把握故事的走向。当创作者和甲方针对内容产生分歧时，也可以根据大纲，及时对故事情节进行调整。

在实际工作中，大纲有如下3种类型。

故事简纲：300字左右，言简意赅地描述故事的核心情节、剧情走向和结局，一般用于项目备案或选题申报。

故事梗概：1500字左右，是故事简纲的升级版，比简纲详细，在讲清楚故事主线的基础上，要更为详细地叙述故事的发展过程，一般用于项目备案，或在项目书中替代故事大纲。

故事大纲：3000字左右，是对故事线最为详尽的展现，主要用于剧本投稿。投稿时一定要附带故事大纲，以便合作方快速审核。

以上3种形式，可以根据合作方的要求灵活选用。有的合作方只需要创作者提供故事简纲和故事梗概，而有的合作方会要求创作者同时提供故事梗概和故事大纲，对简纲不太重视。一般没有合作方只要求创作者提供故事简纲，因为字数太少，无法据此准确评估剧本的质量。有的创作者出于保密考虑，只愿意提供故事简纲和故事梗概，此时，创作者需要和合作方灵活协商。

无论是简纲还是梗概，抑或完整的故事大纲，最核心的内容都是故事线。

那么，怎样快速写出短剧的故事线呢？

第七章 大纲：怎样快速写出短剧的故事线？

确定人物主视角

人物主视角通常是主角视角。前文介绍过，根据读者群体的不同，短剧可以分为男频、女频和中频，不同类别的短剧，主角的性别不同。一旦确定主要人物视角，应始终以此视角为出发点，围绕一个核心人物构建故事主线，不可以随意更换，避免故事线索散乱、不连贯，让观众觉得剧情有割裂感。

例如，男频的短剧在开头描述男主角遭受打压，那么，整个故事的主线就应该紧紧围绕男主角展开，男主角的一举一动都要有很强的目的性，其他角色的行动应该是随着男主角的行动产生的关联动作。创作者要时刻把男主角放在首位，突出男主角在所有故事情节中的主导地位，描述男主角的想法时，还应体现他对局面的掌控力，不能写着写着就让其他角色占了上风。

同理，在女频的短剧中，女主角必须在第 1 集的第 1 场中出现，随后的故事也要围绕女主角展开。

中频的第一主角可以是男性，也可以是女性，同样是确定第一主角后就要始终以其视角为主构建剧情，不要偏移。

总之，无论剧集多长，只要所有的事情都以第一主角的目的为中心，主剧情就不会偏，观众就不会觉得剧情混乱。

支线剧情必须为主线服务

支线是故事主线的延伸和发展，是完整故事中重要的一部分，起到

强化故事逻辑、激化矛盾冲突的作用，让故事更曲折、饱满。注意，即便支线很重要，它们的存在也始终是为主线服务的，只能起锦上添花的作用，不能喧宾夺主。只要对主线故事没有推动作用，无论多么精彩，都不应该被纳入剧本。

在创作大纲和剧本时，许多创作者遇到过素材取舍问题：有时候觉得某个故事桥段非常精彩，写起来就收不住；写到反派角色时对其可怜之处大书特书，浑然不觉主角已缺席了好几集……这些都是短剧剧本的创作大忌。

支线故事要尽可能简洁，能用一句话写完的，就不要用一段话；展现完支线剧情后迅速回到主线剧情，绝不拖沓，这样，大纲看起来才主线清晰、主题明确。

定好付费点

剧情发展到关键时刻戛然而止，留下悬念，观众想继续观看就要付费，这个关键时刻就是付费点。

每个付费点都应该是一个大的情节转折点，比如，主角的真实身份被揭开，大人物前来帮忙"打脸"，一直困扰众人的真相即将大白于天下，亲子鉴定的结果即将揭晓，男女主角的误会即将解开，主角发现依赖多年的恩人居然是仇人等。

付费点的一个显著特征是场面宏大、事态紧急、围观群众众多。在很多短剧中，这种付费点会设置在大型宴会、认亲仪式、新闻发布会、

签约仪式、生日宴会、婚礼现场、宗族大会、比武大会等场合，因为耳熟能详、与观众日常生活密切相关的重大节日或场合能够引发观众的强烈共鸣，让观众更容易沉浸其中，产生付费冲动。

每一个付费点都可以被看作一颗珍珠，好的大纲要像珍珠项链一样，将付费点均匀地串起来。

故事安排详略得当

在创作过程中，该简写的要一笔带过，该重点叙述的则不要吝惜笔墨。这一点，笔者在多个章节中反复提及。无论是把控故事节奏、取舍素材，还是安排故事容量，创作者都要遵循故事结架的创作规律——主要故事线的转折点要着重写、详细写，非主要故事线的情节要简单写。这样处理能让故事简洁明了、主次分明，既有层次感，又能打动人心。

综合使用多种叙述方式

很多短剧会把最精彩的情节放在开头，比如，主角被陷害、主角开始复仇，这样做，一是为了先声夺人，吸引观众的注意力；二是为了快速展示人物关系和故事结构，激发观众的期待感，让观众了解主角遭受了什么、即将干什么。待剧情进入稳步推进状态后，再在合适的位置加入插叙，将故事推入下一个高潮。

在剧本创作中，顺叙是主要的叙述手法，倒叙、插叙为辅，必要时可以交叉使用，但切忌大段大段地使用。在写短剧的剧本大纲时，一定

不要为了"炫技"而故意将故事写得复杂，这会增加观众的理解成本，容易让观众"弃剧"。

巧妙融入新闻热点

构思故事线的时候，我们可以巧妙地将新闻热点融入故事情节。

新闻热点一般会被放在故事的开头，作为一个引人入胜的切入点，引出后续的矛盾和冲突。在后期剧情的创作中，也可以随时对合适的新闻素材进行融入处理，提高故事的整体吸引力。要做到这一点，创作者平时要多看新闻，了解各种热点话题。

例如，在短剧中，"退婚"是一个热门桥段，那么，你的"退婚"情节如何写才能既让人感到与众不同，又不会让观众觉得脱离现实呢？答案是多看一些社会新闻。在现实生活中，有很多让人瞠目结舌、颠覆常人"三观"的退婚方式，是创作者无论如何都想不到的，这些"炸裂"的新闻，可以作为创作者的灵感来源。

现在是一个信息爆炸的时代，只要我们关注各大社交媒体、新闻媒体，随时随地能看到令人意想不到的新闻。挑选那些能够激起人们情绪波动的新闻作为素材，能够有效挑起观众的情绪，让观众随之或愤怒，或同情，或鄙夷，或理解。观众的情绪被带动得波动越大，短剧的情节设定越成功。

当然，创作剧本时，不能一味地追求噱头，忽视故事的价值观导向，挑战审查底线。比如，迷信、暴力、色情等糟粕必须摒弃，且不可

宣扬极端仇恨、主角的行为不能违背公序良俗，要把握正确的政治方向和舆论导向，遵守法律法规和道德规范。

故事完整，结尾固定

故事完整是对短剧剧本的最低要求。

虽然短剧时长有限，但"麻雀虽小，五脏俱全"，每一个人物的经历都要有始有终，所有悬念必须揭晓，每一个遗留问题都必须妥善解决。只有这样，短剧才有完整的故事线。

创作者在规划每一阶段的故事比例时要格外谨慎，不要出现"头重脚轻"的情况，即不能开头着墨过多，结局草草收尾，甚至"烂尾"。当然，故意留下悬念或者设置开放式结局是一种创作方法，与前述情况有所不同，创作者要注意区分。

在结局的安排上，短剧和长剧存在明显的不同。

长剧在结局的安排上有更大的自由度，而短剧的结局在构思阶段就已经确定了，且这个结局必然是市场上流行的。

例如，有一段时间，"追妻火葬场"的情节非常流行，且结局通常是圆满的，不管前期剧情多么虐心，最后女主角都会选择原谅男主角，一旦不这样写、不这样拍，观众就不买单。可是，过了一段时间，观众看腻了这种千篇一律的"大团圆"结局，同样是"追妻火葬场"的戏码，流行的人设和剧情都发生了很大的变化——之前柔弱的"小白花"女主角转变为独立自强、理智清醒的大女主，不再原谅伤害过自己的男

人，转而勇敢地追求自己的梦想，让自己变得强大、闪闪发光，被所有人羡慕、仰望。这时的结局中，原本伤害女主角的男人成了男二号，看着女主角和尊重她、欣赏她的男主角走到了一起，悔不当初；或者女主角彻底甩了配不上自己的男主角，哪怕孤身一人，也活得精彩。这种剧情让观众在痛骂"渣男"的同时，也为女主角的转变喝彩。

短剧给予创作者的发挥空间有限，创作者一定要了解市场，明白观众喜欢什么样的故事，在此基础上进行创作。就像一个生产灯泡的工厂，想要被消费者接受，生产出的灯泡起码要和市场上所有灯泡一样可以发光，这就是迎合市场；在可以发光的基础上有所创新，就可能引领市场。

注意，观众的喜好一直在变，因此，创作者需要不断学习、不断创新，以适应市场的变化。

确定短剧的剧名

确定剧名看似简单，实际上是一个重要的大工程，往往需要经过多次修改，才能最终确定一个名字。在大纲创作阶段，创作者就需要拟定一个自己认为最能概括整个故事的剧名，即便这个剧名后期会被更改。

剧名是对整个故事的概括，至于是先有剧名再有故事，还是先有故事再拟定剧名，没有固定的要求。

有的创作者习惯先定剧名，再在剧本中紧扣剧名设置情节；有的创作者则会先写好完整的大纲，再根据整体剧情概括出一个合适的剧名。

第七章 大纲：怎样快速写出短剧的故事线？

无论哪种习惯，核心目的是一致的，那就是让人一看到剧名就知道这部剧讲的是什么。

以上是快速写出短剧故事线的基本方法，在实际写作中，创作者必须多写、多练，反复学习、修改，为写出好剧本打下坚实的基础。

Chapter 08
第八章

开头与付费点：让观众欲罢不能

第八章 开头与付费点：让观众欲罢不能

短剧剧本几乎是"一眼定生死"——合作方面对海量的剧本，不可能将每一个剧本都从头看到尾，更不可能专门挑选剧本中创作者认为精彩的地方去看，往往只看一眼开头就决定这个剧本有没有继续看下去的必要。因此，剧本的开头写得让人欲罢不能是成功的关键一步。

吸引人的开头，决定了观众会不会看后续剧情，而接下来的付费点，决定了观众会不会持续付费观看。接下来，我们详细阐述如何写好开头和付费点。

开头

在传统长剧中，开篇分为两种：一种是热开篇，另一种是冷开篇。而在短剧中，只有热开篇。

热开篇的特点是场景宏大、叙事激烈、矛盾尖锐、情绪起伏强烈。此种开篇适用于所有短剧，比如，男频常用的开篇——男主角被女主角设计，挖出灵根；又如，女频常用的开篇——女主角被虐待、男主角英雄救美，都有以上特点。

在开篇事件的选择上，要尽可能选择暴力、耻辱、生死、背叛等一上来就能抓人眼球的元素。开篇即有"爆点"，这一点，笔者在前文中反复提及。

只要能稳稳地抓住观众的情绪，就是好的开篇。

想要写出一个好的开篇，具体方法如下。

人物和事件密不可分。开篇的人物和事件要紧密联系，即不要为交

代情况而交代情况，要把人与事件紧紧联系在一起。人物和事件的选取也要匹配，比如，只有恶婆婆能在婚礼上让新媳妇当众下跪，只有贪得无厌的妻子会为了钱大闹丈夫的晋升典礼，只有悲愤的母亲会因为要为惨死的儿子讨公道而从楼顶一跃而下——鲜明的人物性格能更好地激化矛盾，而事件的急剧发展能深入刻画人物的性格特质。反之，如果人物和事件不匹配，比如，贤淑温柔的皇后虐待有身孕的妃嫔，老谋深算的一国权相被拙劣的谎言蒙蔽并落进幼稚的陷阱……这种情节不仅创作者写的时候会感觉很别扭，最终呈现的剧情也很难让观众共情。

要让人物和事件匹配，就要提前做好人物的设定和事件的选取。

人设方面，前文提过，创作者在创作时一定要给人物打上标签，比如，高冷、傲娇、可盐可甜、又苏又撩，短短几个字就可以给人留下一个大概的印象。打标签有一个好处，即锁定人物的主要性格，防止"人设崩塌"。

是先做好任务设定还是先选取事件呢？其实，两者不分先后，看个人创作习惯。比如，有的创作者想写一个抨击重男轻女的故事，习惯素材和人物同时思考；有的创作者因为看到一个关于恶婆婆的报道，产生了创作冲动，这是人物先行；有的创作者看到一个新闻——小偷千辛万苦翻墙偷东西却误入特警队，想将这个新闻加工成故事，这是事件先行。不管是哪种创作方式，都要做到人在事中，事由人做。只有这样，这才能创作出有强大吸引力的开篇。

有了人设和事件后，就可以着手创作具体剧情了。

剧情创作中，有如下几个注意事项。

其一，要有足够的冲突。开篇第一行文字就要将主人公置于激烈的冲突中，如谋杀、逃跑、被虐待、难产、被偷袭、逃婚、被陷害……一开始就让人物陷入危机。

其二，信息量必须大。短剧的故事推进非常快，很多信息没法像长剧那样单独交代，但是必须让观众知道，因此，这些信息都要融入人物的台词，通过台词交代事情的前因后果、人物背景及关系等。切记，短剧剧本中，每个字都要有其独特的作用。

其三，注意营造信息差。信息差，简单地说就是误会。剧情设定上，要故意让主角、配角、反派之间信息不对等，形成欺骗和误会。比如，开篇时反派要杀了自己的亲姐姐，是因为她觉得姐姐的存在是个障碍，殊不知她所拥有的一切都是姐姐给的。

其四，处理好铺垫内容。开篇的铺垫，是为了使后续的"打脸"更精彩。在短剧中，铺垫不能太长，最多3集就要发挥作用。如果铺垫是贯穿全剧的暗线，要等快到大结局时才揭开谜底，那么，要在中间的剧情中设置多次提醒，以免被观众遗忘。

其五，人物之间的关系要有拉扯感。人物之间的关系要有一种"剪不断，理还乱"的感觉，比如，母亲与失散的孩子不仅相见不相识，母亲还每次见面都要虐打孩子，一边打，一边哭诉自己命苦，找不到自己的孩子。又如，与总裁闪婚的女主角拿到了总裁公司的Offer，两人的事业和感情都被深度绑定，在这种工作与生活的双重交集中，两人不得不介入对方复杂的身世纠葛。

其六，情节必须有反转。没有反转的剧情根本无法持续调动观众

的兴趣，设定剧情的时候，每一集必须有一个以上的反转，这是硬性要求。不过，在设置反转的时候要注意，不要为了反转而强行反转，故事的发展必须有逻辑。

其七，要学会"压情绪"。观众的情绪像弹簧，压得越狠，反弹得越高。这就要求创作者在写剧情的时候，从第 1 集开始就要将观众的情绪往极致的程度压，直到第一个付费点，中间不要给观众喘息的机会，这个过程又叫"拉仇恨"——利用反派、配角的打压，让观众产生想要看到主角反击的欲望，可主角偏偏迟迟不反击，直到付费点前，给出主角反击的信号后，剧情戛然而止。这时候，观众的情绪通常已经到了爆发的边缘，迫切地想要看到主角是怎么反击的，付费的概率较高。这也是付费点的创作要点之一。

其八，分解人物的目标。目标是人物的行动动力来源，如果人物没有目标，剧情就没有展开的必要。创作者写剧情的时候，必须在第 1 集里设定一个大目标，男女主角的所有行动都要围绕这个大目标展开。设定大目标后，还要将其分解为多个小目标，根据实际情况，每 5 集或者 10 集实现一个小目标。

付费点

前面章节中已经简单介绍过付费点，接下来，我们具体介绍付费点应该怎么写。

在所有的剧本审核中，第 1 个付费点设置得如何是剧本质量重要

的考量标准之一。第 1 个付费点也是全剧的"钩子",可以说,它和开头共同决定着一部短剧的成败。剧本开篇的剧情要与第 1 个付费点相呼应。例如,第 1 集中,观众知道主角的目的后,第 1 个付费点要卡在主人公的目的上。

第 1 个付费点可以写什么?

(1) 身份差

这是最常用的一种付费点写法,无论什么类型的短剧都适用。具体的剧情可以是主角隐藏自己的身份,在付费点处暴露真实身份;可以是因误会或错误信息产生身份错认,通过付费点揭示真相,如主角被误认为是某个罪犯,通过付费点揭示真正的罪犯;可以是主角通过持续努力或抓住机遇,获得更高的社会地位或更强大的能力,付费点可以设计在主角身份升级的瞬间,展现其新的身份;可以是主角与其他角色因身份差异产生冲突,如警察与罪犯之间的最终决战;也可以是主角看似对立或不同的身份最终通过某种方式融合的瞬间,如分属不同阵营的男女主角携手对抗共同的敌人。

(2) 感情错位

这种付费点的写法主要用于女频短剧——男女主角一开始就发生误会,直到大结局,误会才解开。其常用的具体剧情示例如下。

①认错信物。男女主角因为一个信物认错了所爱之人,开始了一段错误的恋情,随着剧情的发展,男女主角之间的感情逐渐升温,此时,真正的信物出现,导致男女主角陷入深深的误会和痛苦。这个转折点可以设置为付费点,让观众付费观看男女主角如何面对突如其来的打击,

以及他们之间的感情如何发生变化。

②认错人。女主角在小时候救过男主角,男主角一心想报答,却认错了恩人,对女配角许下白首之约,然而,男主角同时阴差阳错地喜欢上了女主角。这时候可以设置付费点为男主角发现自己认错了人。这里有一点必须注意,付费点之后的剧情中,男主角一定仍旧没有认出女主角,否则后续的剧情很难展开。

③被欺骗、蒙蔽。男女主角因他人的刻意欺骗而分开多年,重逢后依然对当年对方背叛自己的事情耿耿于怀。此时,可以设计一些男女主角重逢后相互试探、猜疑的情节,作为第1个付费点。建议将该付费点卡在男主角发现自己误会了女主角时,例如,男女主角被他人设计,关系决裂,女主角消失5年,再次出现时却带着3个4岁的宝宝,此时,付费点可以卡在男主角知道自己有了孩子的剧情上。

(3) 人物命运及关系的巨大转变

一直被人打压、欺辱的主角因为种种机缘,改变了命运,由此引发一系列关系转变,开始强势反击曾经看不起他/她的人。比如,被男朋友抛弃的女主角嫁给了前男友的神秘小叔,付费点可以卡在再见面时女主角对前男友说"叫我小婶"的霸气反击上。

(4) 环境剧变引发灾难

这种付费点常用在末世类短剧中。比如,世界突然发生大灾难、大事故,或者世界末日来临,只有主角能掌控局面。这种剧情的付费点一般设置在主角让大家按照其安排躲避危险,但配角们一直反驳、蔑视主角,直到真正的危险来临时。

付费点设置的注意事项

设置付费点，要重点关注以下 4 点。

（1）一次只解决一个问题

前文提过，传统长剧可以多线并行，但短剧不可以，短剧只有一个主线——每个付费点都集中火力解决一个大事件，不要一件事没有解决，就引入另一件事。

（2）每两三集解决一个紧迫的小事件

短剧的魅力在于其情节的紧凑和节奏的快速，只有持续地为观众提供新鲜感和悬念，才能避免观众流失。通过快速解决小事件，短剧能够更有效地展现人物性格、推动情节发展，并在有限的时间内传达更丰富的信息。

（3）把握好节奏，绝不能拖沓

一般而言，短剧的前 3 集是允许多个场景切换的，创作者要在这 3 集里给到尽可能多的信息，把故事铺开。可以有细节描写，但是务必确保所有的细节刻画都对情节的推进有帮助。

（4）提炼情节

设计好付费点后，创作者一定要回头审视自己创作的剧情，看看是否有无效或重复的情节。比如，女配角陷害女主角的所有情节都是下毒，这显然不行，第一次是下毒，第二次就要换一种手段。

Chapter 09 第九章

第2个、第3个付费点设定：把每个付费点当成最后一集去写

第九章 第2个、第3个付费点设定：把每个付费点当成最后一集去写

短剧的核心收益是观众的付费，因此，创作者投稿的剧本，第 1 个付费点剧情审核通过后，合作方才会与创作者签约，同时对第 2 个、第 3 个付费点的剧情提出明确的要求，因为第 2 个、第 3 个付费点的付费率直接影响短剧的生命周期。

要想写出足够吸引观众的剧情，要把每个付费点当成最后一集去写。

在前面的章节中，笔者陆续分享过付费点的写法，本章就通过实例讲解具体的写作方法。

其实，所有付费点，归根结底可以概括为引出一个新的重大事件、新的信息点、角色身份悬念、隐秘目标、时间限制的紧迫、线索或谜题揭示、意外发现、新的竞争对手、关系转变、武力冲突、情感冲突、欲望冲突、智识冲突等，在不同的剧情中有不同的表现形式。

第 1 个付费点和第 2 个、第 3 个付费点的设定不同，第 1 个付费点是统领全剧的，而第 2 个、第 3 个付费点通常是剧情的大转折点，因此，选择素材时要有所区分。

适合设为第 2 个、第 3 个付费点的素材：兄弟反目、财产分割、好友陷害、父子反目、气死亲人、借腹生子、错手杀人、含恨而终、出卖自己、美梦落空、调虎离山、旧情复燃、断绝关系、霸占地盘、霸气护妻、保持暧昧、请君入瓮、一夜成名、假传死讯、忍辱负重、亲子鉴定、抛弃旧爱、被控入狱、离家出走、畏罪潜逃、负伤逃离、家破人亡、突改口供、宣布婚事、产业被占、奸计得逞、举办宴会、受人摆布、揭发奸计、掩饰真相、睹物思人、丢尽面子、反遭侮辱、亏空

公款……

通过上述例子，可以很直观地感受到，第2个、第3个付费点没有小事情，都是对剧情起着承上启下作用的大事件。设置付费点时，创作者可以先列出能影响主线发展的大事件，再将这些大事件发生的时间安排在付费点上。比如，作为"死对头"的男女主角在前30集里一直处于敌对状态，可是在第30集的第2个付费点上，为了共同的计划宣布结婚。结婚这件事对两人的关系而言是一个大的转折点，同时没有脱离"欢喜冤家"这个主线。又如，一直要为父报仇的男主角学成归来，却依然被不明真相的众人打压，在前30集里，他一直被人误会，在第30集的第2个付费点上，他终于出手，设了一个请君入瓮的陷阱，将所有仇人一网打尽。

接下来，分享一下付费点的设置标准。

选择关键瞬间

在大事件的基础上，选择那些能对人物内心产生强烈情绪冲击的关键瞬间。这里强调的是"强烈"与"关键"，那些微不足道的转变，以及不痛不痒、对故事主线无实质性推动作用的情节应果断摒弃。每一个被选中的事件，都应当能精准雕琢人物性格。

设置根本性改变

设置对故事、人物有着根本性改变作用的情节，在这个根本性改变

第九章　第 2 个、第 3 个付费点设定：把每个付费点当成最后一集去写

的过程中，主角的性格、价值观，以及行为方式都会有显著的变化，同时会对故事的整体走向产生深远的影响。原本平淡无奇的故事线，会因为有了这个转折点而变得跌宕起伏、扣人心弦。比如，主角发现自己一直信赖的师哥竟然是出卖自己的人。又如，好不容易找到宝藏，主角还来不及高兴，就被自己的兄弟一榔头砸在脑袋上。

调动人们的好奇心

让人迫切地想知道主人公的命运会如何变化，也是付费点的设置技巧之一。我们可以巧妙地利用观众的期待心理，通过设置暗示、伏笔，以及铺设悬念等手段，让观众渴望知道主角面对突发的变故将如何抉择，后续剧情会如何发展。要达到这种效果，必须重视细节描写，提高代入感。比如，女配角陷害女主角，当众揭露女主角整容的真相，虽然观众都知道女配角要被女主角"打脸"，但是依然会为女主角担心。

善用高燃场景

付费点要尽可能设置在高燃场景中。高燃场景是短剧中最为精彩、紧张、激动人心的部分，往往能够推动剧情达到高潮，给观众带来强烈的情感冲击。针对这种情感冲击，最常见的处理方法是给主角施加压力，比如，女主角坚持让消防员下井救人，可是反派无论如何都不同意，认为女主角是个疯子，逼得女主角在众目睽睽下立毒誓，说失踪的孩子一定在井里。消防员打开井盖的刹那，剧情可以戛然而止——孩子

到底在不在井里？有没有被救上来？是否受伤或者丧命？观众想要知晓答案，就需要付费解锁后续剧情。

关注"爱情拉扯"

感情流剧本的付费点通常设计在男女主角之间的爱情拉扯上。要解释这一点，我们先来看两组"套路"。

先动心：看不惯对方/对对方无感—看得惯（产生好感）—醒悟（自己爱对方）—摇摆（不确定对方是否爱自己）—确认心意—正式表白—HE（美好结局）。

后动心：看不惯对方/对对方无感—看得惯（产生好感）—醒悟（对方爱自己）—觉醒（自己爱对方）—行事方式、性格开始产生改变—确认心意—表白。

这两组套路普遍存在于先婚后爱、替嫁、闪婚等剧情里，每个阶段的情感变化就是付费点，创作者需要用具体的故事情节推动男女主角的情感从这个阶段发展到下一个阶段。

在情感流短剧中，宴会、发布会等大场面较少，因此，对剧中人物感情推进过程的刻画要求格外高。这类短剧的女性观众居多，女性对情感推进过程的细节要求更高，因此，创作者在写这种类型的剧本时，一定要对人物的情感进程有更精准的把握。

第九章　第 2 个、第 3 个付费点设定：把每个付费点当成最后一集去写

切忌情节重复

很多短剧会将反派对主角的陷害设置为付费点，在这个过程中，一定要注意，反派的陷害手段不能重复使用。在选择手段时，要关注剧情，具体问题具体分析，但有一个通用的逻辑是"主角越在乎什么，反派偏要毁了什么"。如果实在避免不了有重复的手段，可以多制造一些波折，拉长同样陷害手段之间的间隔，让剧情看起来更丰富。此外，可以充分利用一些专业的行业知识，创造新奇的陷害手法，如偷改报表、篡改实验数据等。这一方法的使用在职业剧中很常见，可以使剧情更加新颖。

以上是关于第 2 个、第 3 个付费点创作的方法和注意事项，核心要点在于素材的选取，这需要创作者在日常生活中做一个有心人，敏锐地发现可以作为素材的事件，并对其进行加工，使其足够吸引人。虽说我们可以通过"扫榜"观察市场上热门短剧的创作思路，但是看得多了会发现，其中的核心剧情其实差不多，如果我们仍旧循着前人的思路创作，很难让观众眼前一亮。想写出让观众眼前一亮的剧情，要从现实生活中挖掘素材。

毕竟，故事中的剧情都是编排好的，现实生活最不按套路出牌。

Chapter 10 第十章

分集和台词：构建完整的短剧剧本

第十章 分集和台词：构建完整的短剧剧本

在短剧剧本创作中，分集和台词共同决定着故事的呈现方式、角色的塑造，以及观众的观看体验。下面分别介绍分集和台词的创作方法。

分集

分集犹如人体的骨骼，前文反复强调的爆点、虐点、爽点、付费点等都要在分集中体现。分集是剧本的雏形，把分集列出来，就能直观地看到节奏、情节、情绪、人物等重要元素是不是有逻辑地呈现出来的，如果有问题，可以及时更正，比把剧本全都写完再修改方便得多。

分集创作是创作者和合作方沟通过程中的重要流程，有些合作方为了更快地推进工作，提高创作者的创作效率，通常会要求创作者先写出分集，待分集审定，再写正式的剧本。在剧本创作过程中遇到问题时，回头看分集，有助于创作者更快地找出问题所在。

（1）什么是分集

简单来说，分集是对每一集中人物行动线的展现及剧情点的简单概括。分集要精练，正式剧本一集通常为 500～800 字，分集只需要 50～100 字。分集中不要有太多形容词和细致的描写，只要清晰地表达出人物要做什么、遇到了什么、结果是什么，留下"钩子"即可。

每一个分集都要有实质性的剧情推进，要写清事件的进展、人物的转变、重大变故等，一句话总结：在不偏离主线的前提下，情节点要多、小事件要多、情绪要持续拉扯，如此反复，直到大结局。

通过分集，能宏观地看到大事件的比例、情节推进的进度，以及小

情节点的密度,从而清晰地发现哪部分的戏多了、哪个角色的戏过少,或者哪个事件的出现过于突兀、哪集的"钩子"做得不够吸引人。如果剧本的框架和节奏有问题,在这个阶段是最容易发现的,尤其是以表格的形式写分集,剧本的问题更是一目了然。

(2)怎样用分集构建情节点

每 5～10 个分集要完成一个大事件,这个大事件就是故事情节点。每个大的情节点都应该让人物关系和事件发生实质性的转变。按照这种密度设置情节点,能确保故事饱满,不会让观众觉得剧情无聊。如果在某些情节点上想不出更好的事件,可以先把这个情节点所需要的情绪确定,待写完其他情节点之后,再回来倒推这个情节点的事件。这是情节点布局的技巧之一。

一般,针对 100 集的剧本,写出 70 集左右的分集就够用了,有的创作者写得比较细,也有一些创作者只针对重要情节写部分重点提示,根据自己的习惯来即可。不过,对初学者而言,要尽量按照流程,每一集写一个分集,如果有的桥段联系特别紧密,可以两集合并为一个分集——这样写台词的时候可以更精准,起到事半功倍的效果。

接下来,我们通过几个实例,看看分集的具体写法。

短剧《宫女扶摇录》第 1～7 集的分集如下。

第 1 集:孟雪昭作为宫女入宫,极尽卑微地讨好丽妃。5 年前丽妃生产时,孟雪昭的母亲奉命前去接生,因见到丽妃生产时失禁的丑态而被丽妃赐死。

第 2 集:嬷嬷为了讨好丽妃,亲自动手杀了孟雪昭的母亲。孟雪昭

第十章 分集和台词：构建完整的短剧剧本

看到装着草席的马车从宫里出来，一个木簪子从草席中露出，那是母亲给孟雪昭的生辰礼物。

第3集：孟雪昭发现母亲被害，与嬷嬷理论，却被嬷嬷视作蝼蚁。孟雪昭发誓要为母亲报仇。因此5年后，她进入丽妃宫里当差。

第4集：丽妃恼火自己没有称心的首饰，孟雪昭准备献上一支水晶步摇。嬷嬷为了抢功，打了孟雪昭并夺走步摇，先行献给丽妃。

第5集：丽妃戴着水晶步摇与贤妃争宠，得到了皇上的夸赞。丽妃心情大好，欲提拔嬷嬷，但没想到水晶步摇因光线折射起火，烧了丽妃的头发。丽妃殿前失仪，狼狈不堪。

第6集：因水晶步摇惹得自己出了丑，丽妃下令烧死嬷嬷。孟雪昭亲自拿着火把凑近嬷嬷，嬷嬷不解孟雪昭为何要害自己，孟雪昭拿出木簪子，问嬷嬷是否眼熟。

第7集：嬷嬷认出了孟雪昭是5年前接生者的女儿，痛斥她想以一己之力扳倒丽妃是痴心妄想，但孟雪昭悄悄告诉嬷嬷，宫中还有和她一样的人在潜伏。嬷嬷被烧死，孟雪昭着手报复下一个复仇目标。

上述7集完整地交代了女主角孟雪昭的行动动机——直接动机是为母亲复仇，更深层次的动机是反抗被上位者随意打压、杀害的命运。因有明确的动机支撑，孟雪昭可以有条不紊地规划复仇路线，一个一个地除掉仇人。在第7集，孟雪昭成功地杀掉了第一个小"BOSS"，构成了一个完整的情节点——杀掉嬷嬷，这标志着她的复仇正式开始，是完整、流畅、信息量足够丰富的分集。

台词

短剧依靠大量的台词推动情节发展、塑造人物形象。剧本创作进入台词阶段，意味着剧本的框架已经搭好了，接下来要用感性思维讲故事。不同人物的台词要各有鲜明的风格，要让观众只听台词就知道说话的人是谁。

（1）台词要清晰、易懂、精准

台词创作，要做到清晰、易懂、精准，尤其是在剧本的开篇。第1场戏千万不要交代太多的信息，而是要以找到这场戏的主情绪、主矛盾为目标，随后考虑主角的台词应该怎么说。开篇的台词千万不能平淡，务必有强烈的冲突，情绪要足够浓烈，绝不能写类似"你吃了吗？""今天心情好吗？"这样的不咸不淡的台词。

例如，在恨的情绪中，不用看画面，观众只听台词就知道对话的两个人有不共戴天之仇；在高兴的情绪中，观众听到台词就能感知主角的幸福。

创作者可以试想，把画面抛去，只留台词，自己的剧本可以达到这种要求吗？

很多剧本到了写台词的阶段，要反复修改很多遍，就是为了找到最精准的表达。

比如，同样是打压，如果反派单纯地骂一个穷人没钱，这个穷人可能已经习惯了，但是骂他儿子会继续穷，就很有可能激发他的愤怒；又如，一个天之骄女，什么都有，平生最大的挫败就在于她甘愿为男主角

付出生命，但男主角看都不看她一眼，只钟情于什么都不如自己的女主角，那么反派在利用这位天之骄女时，就可以故意戳这个软肋，激起她的不甘。

这就是对台词的选择。人物不能只苍白地追问"你为什么不这样""你怎么能那样"，这样的台词看似激烈，但是吵来吵去都是车轱辘话，编辑在审核稿件的时候，会觉得这句可以删掉、那句删了也没什么影响。这就是典型的无效台词，没讲到点子上。

（2）台词要符合角色性格

一个娇滴滴的"绿茶"，绝对不会像"女汉子"一样说话。比如，在言情剧中，绿茶在说"我"的时候常常会用"人家"代指；喊男主角的时候通常会在其名字后加上"哥哥"两个字；被讨厌的人冒犯时也绝不自己出手反击，而是对着男主角一边哭泣，一边说"哥哥，人家没关系的"，其实心里一直在想：这个男人怎么还不对那个讨厌鬼动手啊？男主角走后，她才会在对手面前露出自己的"獠牙"。

这样写出的台词才能更好地反映人物性格。

在写台词的时候，务必注意，不要将所有人写成一个人。很多创作者写出来的人物被编辑评价为"没有灵魂""扁平化严重"，为什么？因为创作者没能通过台词展现某个角色独特的个人特质，所有角色说话都是一个风格，比如，所有人着急的时候都说"你怎么能这样？""你怎么敢这样！"，如果通篇都是这样的发脾气方式，谈何人物塑造呢？在这里分享一个解决这种问题的方法——创作者在写完台词之后，可以把所有人物的名字都遮挡起来，看一看自己作为创作者，能否一眼看出

哪句话是谁说的。只有做到看到台词就知道说话的人物是谁，人物塑造才是成功的。

（3）尽量少用潜台词

在长剧和电影中，我们经常能够接触到一些需要观众反复观摩、咀嚼的"神级"台词，比如，电影《肖申克的救赎》中相当知名的那句话：你知道，有些鸟儿是注定不会被关在牢笼里的，它们的每一片羽毛都闪耀着自由的光辉。

这句台词是什么意思？结合电影情节，其实是表达主角想离开监狱、获得自由的渴望。这种富有哲理的台词在长剧中很适用，但是在短剧中要少用，因为二者的受众是截然不同的，短剧主要面向下沉市场，观众没有耐心去琢磨某句话是不是有额外的深意，他们只想听简单、直白的台词，哪怕有些台词直白到听起来有些"无脑"，甚至搞笑，比如，"女人，你成功地引起了我的注意"，"主君大人，您怕夫人自卑，暗中扶持她，这3年间一直隐藏自己的身份，现在是不是该告诉夫人真相了"。

（4）台词要接地气、说"人话"

这一点和潜台词的使用要求有一定的重合，但又有些不同。无论是看小说还是看长剧，我们经常会接触到一些半文半白的台词，或者创作者为了表现主角的才学，让其一开口就是生词、冷词、文言文等，这样的台词在短剧中是不能用的，任何意思都要直接用口语化的方式表达。同时，创作者需要根据剧本设定的时代、地区等调整台词的表达方式，例如，故事背景设定在20世纪80年代的《我在八零年代当后妈》

和发生在现代的《裴总每天都想父凭子贵》对比，角色的说话方式截然不同。

（5）注意短剧中独特的语言习惯

如果创作者看过足够多的短剧，可能会发现一个现象——短剧中的部分称呼与现实状况不相符，应用却极其普遍，最具代表性的就是用"家主"这个称呼代指一个家族的掌权人，即便该短剧是现代背景，而在生活中也根本不会出现类似的称呼。这看似与上文提及的注意事项相悖，但实际上，这是短剧创作中约定俗成的特例，因为这样会让这个掌权人显得既神秘又强大，与短剧夸张、戏剧化的剧情特点相符。

除此之外，剧情涉及公安局、警察时，往往会改成"执法局""执法人"，这样叫起来既显得"高大上"，又能规避审查风险。同样，因短剧中不能出现市长、县长等实际称呼，所以类似的官职会被改为"市首""总督"等。

因为短剧的情节往往强调戏剧化的夸张，出场人物大多富可敌国，稍微贵重些的物件都是以"亿元"为价值单位，所以，在写此类剧时，台词不能保守，不要用现实的货币体系去衡量短剧中的财富值。

比如，现实中，普通百姓存到100万元可能需要好几年或十几年，但在短剧中，100万元根本入不得主角的眼。这也是短剧的爽感的营造方法之一。

类似的例子还有很多，如限量级钻石、超五星黑卡、百亿订单、一分钟覆灭某某家……这些乍一听挺离谱的，但观众喜欢，不这样写，观众根本不会买单。

第十一章
Chapter 11
修改与围读：内容精益求精的秘诀

第十一章 修改与围读：内容精益求精的秘诀

这些台词，已成为短剧的固有标签和流量密码。

剧本台词写定，代表着剧本初稿完成，接下来的环节是修改和围读。

一个剧本，想要定稿，需要经过数次修改，修改完成后就进入了围读阶段。在围读过程中，如果再次发现问题，需要进行进一步修改。如果围读没有问题，基本上这个剧本就定下来了。

本章分享创作者心平气和地修改初稿，并在围读中发现问题的方法，供大家借鉴。

每个创作者的梦想都是一稿通过，但事实正相反，除了极少数"泰斗"，几乎没有人可以写出一字不改的剧本，哪怕创作者是个天才、哪怕剧本已经非常完美。剧本的性质决定了它要经过多人的审核和检验，必须满足不同人的喜好和需求。

一个剧本创作完成后，最先看到它的是编辑，编辑审阅没有问题后会提交给主编，主编审阅后提交给总编，总编组织围读。围读后，经投资方同意，进入筹拍阶段，送到项目监制或商务负责人手中，由他们给到导演、制片人，以及美术、灯光、服化、摄影、演员等相关人员，再次进行围读，以上过程不包括后期制作和审片。

在这么多环节中，短剧剧本不可能让所有人都满意。因此，创作者要调整好心态，将修改视为剧本创作的一环。只有拥有良好的心态，才能以客观的态度对待修改建议，直至定稿。

有的创作者对修改意见很排斥，觉得自己在写作的时候下了那么大的功夫，为什么别人还要在鸡蛋里挑骨头？

刻意刁难创作者这种事不是不存在，但是大多数情况下，负责审稿的编辑比创作者还希望剧本能够顺利过审，因为编辑的KPI与过本数量、质量挂钩。因此，创作者要意识到，编辑给你提出十分详细的修改意见时，不是在为难你，而是真的希望你能够将剧本打磨得更好。

明确这一点后，看到修改意见时，创作者要努力站在编辑的角度思考：为什么编辑要这么说呢？为什么他觉得逻辑不通？具体不通在哪里？如果意见中有自己无法理解的内容，创作者应该及时向编辑请教，勤沟通，这样不仅可以更好地处理问题，还能碰撞出新的思路和灵感。

对创作者来说，每个剧本都是自己的"孩子"，怎么看怎么喜欢。这种时候，只靠创作者自己是看不出剧本中存在的问题的，需要有一个人来指导创作者跳出自己的思维局限，以更客观、更中立的角度看待整个故事。这个人通常是审稿编辑。

在修改的过程中，创作者需要有一种舍得的心态，需要敢于推翻自己的固有认知、敢于按下删除键。很多创作者不舍得否定自己，改稿时觉得这里好，不能删，那里更好，也不能删，最后修改出的稿子不仅超出规定字数，还因为缝缝补补了过多细节而显得不伦不类。

修改的第一要义是删除。哪里的剧情不合适，就要先删掉，留出空间来，再把合理的剧情补上，这是修改的基本思路。因此，不要钻牛角尖，觉得自己的剧本是不能改的，是编辑没眼光。创作者要学会打破自己认知的局限，自查自纠，让剧本越来越好。

修改阶段毕竟与写作阶段不同，可以反复修改，但要尽量避免大幅度修改。一个剧本有修改的空间，说明相关的审阅人员对这个剧本的

框架、人物设定、主要情节等是满意的，创作者需要做的通常是对部分剧情进行调整。建议创作者在不同的阶段积极听取不同的意见并进行修改，把每次修改都当作自我学习、提升的过程，每改一点，写作技巧就精进一点。

刚刚说过，修改阶段要尽量避免大幅度的修改，这不是说剧情写出来就不能改。有不合适的地方，当然要改，但不是在这个阶段改，而是应该在大纲阶段或者分集阶段改。因此，创作者和合作方签订合同时就要明确约定在哪个流程中做哪些修改，如在大纲阶段修改几次，到了剧本初稿审核阶段又该如何修改，避免出现大纲已经确定了，创作者已经按照确定的大纲和分集写出了初稿，合作方再提出原本的剧情走向有问题，要推翻重写的情况。

通常而言，长剧剧本的修改，无论是大纲、分集还是初稿，都不超过5次。在短剧领域，可能不局限于这个次数，但和编辑提前沟通、问清楚写作和修改细节是很有必要的。现实中，大多数刚入行的创作者只能被动地接受合作方甩过来的合同，哪怕这个合同极不合理，也一个字都无法改动。面对这种情况，创作者需要多和编辑沟通，学会"留痕"，即保留好聊天记录、沟通邮件等，为以后拒绝大幅度修改做好准备，以免自己的利益受损。

在修改的过程中，对于他人提出的意见，不需要照单全收。目前，短剧市场仍旧处于野蛮生长的阶段，很多合作方并不一定多么专业，相应的，他们提出的修改建议也未必恰当，这需要创作者与相关审核方进行深入、细致的沟通，详细了解对方到底想要什么样的效果，坦诚地介

绍自己处理某些情节的缘由,争取说动对方接受自己的想法。

当然,如果真的遇到不好沟通的合作方,创作者尽量不要"硬刚",可以使用迂回的方法,用自己能接受的方式将对方的建议落实到剧情中。这需要创作者有相对较强的谈判技巧和写作能力,做到让双方满意。

经历层层审核之后,剧本终于完成修改,正式定稿,进入围读阶段。

围读团队一般由负责审稿的编辑、策划人、坐班编剧等人组成,各自分配一个角色,按照剧情朗读剧本,互相"对戏"。在这个过程中,一旦发现哪里有问题,要立刻停下来探讨如何修改。

在正式签订合同前,很多剧本卡在了这一阶段。有些短剧公司会在围读过程中采取投票制,确定这个剧本是可以通过,还是需要退回修改,抑或是直接退稿。

短剧公司的围读结束,且创作者根据围读提出的意见完成了修改,剧本会被发送给拍摄剧组进行再次围读,这次围读不仅有制片人、导演和演员,还有摄像等重要的幕后工作人员参加,并根据实际拍摄情况对剧本进行修改。

一般而言,这个阶段的修改是比较愉快的,因为剧情上通常已经不存在问题了,这次围读中提出的意见,大多是为了更好地进行拍摄。围读的好处是能够更直观地发现问题,毕竟同样的文字,写出来、看起来和读出来的感觉是截然不同的。有些台词写的时候觉得没问题,阅读的时候也没有看出哪里需要修改,但是读出来就会发现很别扭。因此,在完成剧本初稿时,创作者可以自己通读一遍,或者使用 AI 软件协助朗读

Chapter 12 第十二章

拉片实践技巧详解

一遍，用第三人的视角感受自己的剧本的呈现是否存在问题。

了解短剧创作的理论与技巧后，创作者接下来要做的事情是自己上手练习，练习的第一步是拉片。

拉片，即根据成片，分析剧中的人物设定、结构设置、情节发展、情绪展现、付费点、每一集结尾留下的"钩子"等，是将前面章节讲述的知识运用在实际创作中的过程。拉片越多，创作者掌握的短剧创作技巧越多，同时能为自己积累素材。

拉片时，创作者不能只带着观众的思维观看，而是要带着创作者的思维看成片。比如，同样的场景，如果是你来写，你会怎么处理？这就需要创作者带着诸多问题，一边思考、分析，一边观看短剧。

拉一个片子所花费的时间，通常是短剧总时长的数倍之久。

观众在看短剧时，只要跟着其节奏、情绪走就好了，创作者则要时不时地按下暂停键，分析这个细节为什么要这么处理，如果以相反的手法处理会怎样。尤其是情绪越强烈时越要停下来，对能够激发自己情绪的剧情进行重点分析，仔细研究剧中的处理方式。

同时，拉片时要留意观众发送的弹幕和评论，这是最新的，甚至可能是实时的市场反馈。通过弹幕和评论，创作者可以了解哪些设定是观众喜欢的，哪些是观众会"吐槽"、厌恶的，做到心中有数，自己创作时准确规避。

注意，有一部分创作者会故意设置槽点让观众吐槽，因为这样可以促使观众发表评论，对部分平台而言，评论越多，流量越大。这样的设置不能太多，如果整部剧全是争议点，没有正面评价，很容易遭到观众

举报，导致短剧下架，得不偿失。

所谓"外行看热闹，内行看门道"，拉片就是这样一个过程。在拉片的过程中，创作者非但感受不到看短剧的爽快，反而会感觉到疲惫，这是因为在拉片过程中，创作者要思考、做笔记，不断记录各桥段给自己留下的直观感受和创作要点。拉片过程中，做笔记是必不可少的，毕竟好记性不如烂笔头，只有做了详细的笔记，才能将多部短剧放在一起进行比较，一目了然地发现创作规律。

那么，拉片过程中需要记录、分析哪些要点？

反复琢磨剧名

剧名能够反映短剧的类型、风格、主要故事情节，因此，在拉片过程中，首要的学习对象是剧名。好的剧名不仅要夺人眼球、符合时代潮流，还要能概括故事风格和内容。研究短剧平台，我们会发现，很多短剧的故事内核相似，但是换一个剧名，就能给人焕然一新的感觉，让大家迫不及待地点进去，直到看完一个开头恍然大悟：哦，原来是这个故事啊。这是"新瓶装旧酒"的一种手法，能够有效吸引观众。

创作者拉片时，要学会研究人家的剧名，而且要研究最新的短剧剧名。这是由短剧的时效性决定的，短剧不像院线电影、电视剧等，需要从一百多年前的经典片看起，短剧到目前为止不过发展了三四年，且每月都在迭代、创新，创作者要想写出符合当下市场需求的短剧，必须重点关注本月的热门剧目，以及正在筹备的剧目。

短剧是更新极快、生命周期很短的视听产品，每天都有大量的新剧筹备、开拍、上映，尤其是在重大的节假日，一天甚至有上千部短剧上线到各大平台。如果没有及时了解大家都在拍什么，以及要拍什么，写出的剧本会总是慢市场一拍，好不容易写出剧本，一投递，发现自己写的故事已经不流行了。

总之，拉片的第一重点是关注剧名，通过剧名了解当下的市场发展趋势，预测未来的风向。

关注前 3 集

不同的平台要求不同，有的平台要求第 1 集就把整部剧的整体"钩子"抛出来，同时要对男女主角的对抗进行展现；有的平台则要求在前 3 集内完成这些工作。

不管是 1 集完成，还是 3 集完成，第 1 集都是重中之重，尤其是短剧的第 1 个场景、第 1 个画面、第 1 句台词，要格外认真分析，理解创作者为什么要这样写，思考如果把这句台词改为另一句，或者用另一个人物开场会是怎样的效果。每一部短剧都这样去分析，把开头的精彩之处写出来，并进行归纳和总结，自己在写同样题材的短剧时，潜意识里就会有一个对标对象，在他人的经验之上，写出自己独有的创新点。

以萌宝类短剧为例。很多剧情的开头是性格柔弱的女主角被男主角及其家人反复伤害之后，终于心如死灰，带着孩子离开，这就奠定了整部剧"虐"的主情绪；如果在原定剧情基础上创新，写一个飒爽女主角

带着天才萌宝来找男主角算账，就是一个喜剧开头的短剧。同样的题材和故事，换个人物、换个开头，就会给观众截然不同的感受。

重点看完前 3 集、分析完开头后，要继续往后看到第 10 集，即第 1 个付费点处。建议创作者在拉片子的过程中自己提炼一下每一集的故事梗概，写清楚每一集的高潮点、人物关系走向、付费点等重要信息，方便自己进行对比。把每部剧的开头和付费点找出来后，多作对比，就能渐渐找出规律。

关注全剧的第 2 个、第 3 个付费点

将剧中第 2 个、第 3 个付费点都分析出来后，整部剧的主要故事情节和重要支线情节就基本展现出来了，可以直观地看到哪里该多写、哪里该少写，以及情绪、情节的重点应该落在哪里。比如，在以后悔为主情绪的剧中，要强调主角离开后，其他人是怎么发现主角很重要并为其离开而后悔的，拉片时要重点观察创作者是怎样使全剧的情绪紧紧围绕"后悔"展开的，在此基础上对比一下自己的剧本，就能明白前文我们说的要有一个贯穿始终的主情绪是什么意思了。

在此要提醒大家，拉片时一定要多看爆款短剧，写剧本时也一定要抱着写出爆款的心态，不能有任何偷懒、应付的想法。只看爆款、只学习爆款、只写爆款，才能让自己的思维越来越贴合爆款短剧的创作思维。对自己严格要求，才能不断提高创作水平。

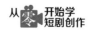

关注台词

如果我们在分析短剧时,发现一部短剧的故事背景设定、人物设定、情节发展设定、付费点设定等都没问题,但整体情绪就是提不上来,说明该剧的台词出了问题。有些剧本工作室会把同一部剧的分集分给不同的编剧写,最终呈现的效果很容易不同,有的很精彩,有的却平平无奇。将剧情写得平淡无奇的创作者就是台词功底较弱,需要加强练习。

针对台词创作能力的提高,有一个"笨"却有效的办法,那就是拉片之后,先根据自己总结出的剧情梗概对原剧进行再创作,再对自己写的台词和原剧的台词进行对比,寻找差距,最后优化、再对比。如此反复几次,台词创作能力能得到明显提高。

学习结局的处理方式

有的观众习惯先看一部剧的大结局,如果大结局是自己喜欢的,回过头来正式开始看这部短剧;如果结局不是自己喜欢的,就会直接放弃对这部短剧的观看。这种情况在女频短剧中尤为突出,因此,创作者一定要注意结局的质量。

如何让自己的结局引人入胜且与众不同?答案很简单,那就是多看看别人写的大结局。同样是写了近千遍的"追妻火葬场",为什么有些剧的结局能让人拍手称赞?在大量地观看这类短剧后,就能找出它们的共同点——相关结局符合观众的价值倾向。比如,有一段时间流行"女

主原谅全世界"的设定，男女主角在虐完恨完后依然美好地生活在一起，这是因为当时的观众更期待获得美满的爱情；过了一段时间，开始流行女主角"独美"——只要男主角伤害了自己，无论他做什么，女主角都不会原谅他，这是因为这个时期的观众，尤其是女性，追求自我意识的觉醒，明白了爱别人不如爱自己，任何人都不能伤害自己；还有的短剧的大结局是开放的，不告诉观众女主角有没有原谅男主角，让观众期待第二季的剧情。

对全局进行整体总结

从头到尾分析完一部剧之后，要回过头来，总结一下全剧的大事件、小事件，以及它们之间的关系，看一看故事情节的密度和每个情节的时长。看得多了，分析得多了，自己写剧本的时候，就能更好地安排故事的情节点和节奏。

最后，拉片时，也要关注不同片子的不同播放平台。不同播放平台的侧重点、喜好略有不同，看得多了，就能有所觉察。后续写剧本时，要注意根据平台的偏好调整剧本的风格和情节设置。

拉片是一个长期的、琐碎的过程，需要创作者有足够的耐心，日积月累地坚持写观影笔记，形成自己的知识库、素材库，总结出自己的感悟。这样，在具体的创作中，才能让自己的剧本趋于完善。

高消耗剧本解析——男频

Chapter 13 第十三章

第十三章　高消耗剧本解析——男频

了解短剧的理论知识后，接下来进入实操环节。第十三、十四章，我们来详细拆解具体的短剧剧本。

本章拆解一个男频剧本。这里无法直接附上完整的剧本，一是因为原剧本字数太多，一部100集的短剧，剧本最少有5万字；二是因为涉及版权问题。因此，大家看本章内容的时候，可以去相关平台搜索对应短剧，对照本章的解析进行研究，以便更好地学以致用。

本章选定的短剧是《退休返聘之一鸣惊人》。在众多的爆款短剧中选定这部，不仅因为它是典型的男频逆袭剧，还因为它融合了彼时最热门的元素——中老年群体。

通过对这部片子进行解析，大家能更全面地感受到如何将理论知识应用于实际，以及怎样在基础设定上融合新元素、新要求，写出新花样。

先看这部剧的片名，9个字把本剧的主要故事写清楚了，让大家一看就知道这是个什么类型的故事。"退休"两个字圈定了观影人群，"返聘"说明了故事发生的缘由，"一鸣惊人"则呈现了故事的结果。剧名不仅言简意赅，而且非常吸睛，直击银发观众的痛点：哪个退休老年人不想重新起飞、一鸣惊人呢？

再看看具体的剧情。

第1集：男主角老张在凯峰机械厂维修机器时，被维修科科长李明逼迫签订退休文件。多年之前，李明的父亲去世，李明被老张收为徒弟，当时发誓一定要好好孝顺老张，可如今，他不仅逼迫老张退休，还打了老张一耳光。老张带着羞辱感离开了工厂。另一边，一家大企业

（振兴集团）的机器怎么都修不好，董事长感叹如果能找到老张这样经验丰富的维修工，开出200万元的年薪也值得。正当他为难的时候，得到了老张退休的消息，喜出望外，马上安排人去寻找老张。

第1集不仅完整铺开了故事主线，还留下了"钩子"：被李明赶走的老张是很多大企业求之不得的人才。老张离开前反复交代有一个重要机器不好修，且修不好要承担严重的责任，这是一个重要的伏笔。第1集老张被赶走后，之后的65集都围绕这个伏笔展开。这一集的戏眼和高潮就是李明对老张的羞辱，且另一个大企业的董事长乐意开出高薪聘请老张。两方对比、矛盾、期待感、情绪、代入感、细节全有了。

第2集：老张离开后，李明亲自动手修理机器。在机器恢复运行后，一众工人都奉承李明，同时讽刺老张之前对李明的耳提面命，以及时不时地停机检修。老张因担心工厂的机器会出大问题而闷闷不乐，担心李明因技术不精而捅娄子，老伴劝老张不要再关心李明这个"白眼狼"，可老张顾念李明的父亲是自己的师兄，早早去世，自己不管李明，就没有人管他了。在自己生日当天，老张还是决定去提醒李明机器可能会出问题，老伴感慨他的好心不一定有好报。

第2集延续第1集的剧情，重点刻画了李明和老张截然不同的性格特点。李明心浮气躁，不肯踏实学习技术，不知感恩，一心想赶走师傅，以维护自己作为维修科科长的权威；而老张念及与李明父亲的交情，对李明始终有爱护之心，双方形成强烈反差。同时，这种性格反差带出一个信息差——老张不知道李明对自己恨之入骨，而李明不知道老张对他的耳提面命都是出于爱护，是真正关心他。因此，观众看剧的时

候会不由自主地担心：李明那么坏，肯定会使手段对付老张；而老张不仅不知道他一心爱护的徒弟这样对他，还掏心掏肺地想帮助李明，以后一定会受到伤害。观众会迫切想知道老张接下来会遭遇什么，很自然地期待观看第3集。第2集的戏眼是老张对徒弟的痛心，现在越痛心，后期就越后悔自己识人不清。

第3集：老张特意在李明下班的路上等他，交代机器维修的注意事项，但李明对此感到非常厌烦，多次辱骂老张。老张苦口婆心地跟到李明宿舍门口，把记录自己毕生维修经验的笔记本送给他。李明却一把将老张的笔记本扔进垃圾桶，并再次斥骂老张，让他不要倚老卖老。老张这才死心，捡回笔记本，步履蹒跚地回了家。

这一集延续了第2集的情绪，放大了老张和李明两个人的对立。这一集连续用4个小情节点，一步一步地加深矛盾和对立情绪。每一次老张的关爱都对应着李明的恶劣态度，直到李明将笔记本扔进垃圾桶，并把老张关在门外，这种情绪被拉扯到了顶点。观众替老张感到愤怒、委屈，直到最后，随着李明嫌恶的摔门声，观众的愤怒情绪被拉扯到了顶点，同时好奇老张接下来的态度会是怎样的，会不会彻底放弃李明。

第4集：老张黯然回到家中，老伴准备了一桌丰盛的饭菜，可儿子、儿媳不仅不回来帮他庆生，还因为钱的事情闹离婚。老张有些不满，他工作了这么多年，每年的工资都给了儿子，可他们还总是因为钱吵架。老伴感慨得想办法赚点钱解决孩子们的困难。老张很愤怒，表示自己都退休了，难道要去收废品吗？他宁死都不干。可话虽这么说，第二天，他就骑着三轮车去收废品了。当他在工厂门口捡垃圾桶中的旧纸

板和塑料瓶时，李明和维修部的几个人正巧经过，不仅嘲笑他，还把他捡到的废品踹翻了。老张依然反复叮嘱李明要注意机器维修的问题，再次遭到前同事们的嘲笑。此时，李明突然接到电话，机器果然出问题了，李明一边骂老张"乌鸦嘴"，一边迅速跑向工厂，老张看着他们的背影，不安地再次大声强调机器的维修方法。

这一集在第3集的基础上，着重刻画了老张的另一面：在厂里，他是兢兢业业的工人；在家里，他是任劳任怨、被儿子和儿媳"啃老"的老父亲，嘴硬但心软，表面说不再帮助儿子，转眼就放下身段去收废品。这同时强调了老张家庭的经济困境，勾起观众对第1集中振兴集团打算开200万元的年薪招聘老张的剧情的期待感。剧情的后半段回到了老张和李明的情绪对抗上，准确勾勒出一个大公无私、不计较个人得失的老工人、前辈形象。老张最后的叮嘱是个"钩子"，让观众期待知道厂里的机器究竟怎么样了。

第5集：因多台机器同时发生故障，车间主任大为恼火，斥骂李明。李明表示3个小时之内保证修好。可3小时后，他修理完成，信心满满地开机尝试时，机器再次冒出浓烟。检查之后，发现机器的芯片被烧毁，而这正是老张反复叮嘱他们小心的问题。听到有人提起老张的"先见之明"，李明立刻反驳，说老张只是"瞎猫碰上死耗子"，机器故障是常有的事情，既然修不好，花几十万元买个替换零件就好了。

这一集的戏主要集中在李明身上，进一步刻画李明的自负和其对老张的厌恶，同时侧面凸显老张的重要性——他是整个维修部门的支柱。

第6集：振兴集团的机器出现故障，因国内无人能修，只能请外国

专家。外国专家说至少需要一个月才能解决问题，而且各种费用加在一起，起码有500万元。董事长表示，只要能够在10天内解决问题，可以给出1000万元的高价，可即便如此，外国专家也无能为力。董事长再次询问手下人有没有找到老张，手下人说已经在找了，可是老张原单位的所有人都不肯告诉他老张在哪里。董事长忧心忡忡，下令让他们一定要想办法尽快找到老张。与此同时，老张被集团的一位员工叫进办公楼收旧纸板，他迈进大门的时候，与出门的董事长在大门口擦肩而过。

这一集解释了第1集中该企业的董事长为什么要高薪聘请老张，可老张未与对方有过接触，不得不靠收废品赚钱。在结尾处，留下了一个经典的"钩子"：董事长要寻找的人近在眼前，却因互不相识而擦肩而过。剧情发展到这里，观众已经足够着急，既希望董事长赶紧找到老张，又期待老张被原工厂请回，狠打李明的脸。

第7集：老张被带进工厂称废品，一眼就看到了工厂中的机器，得知这些机器是花费将近10亿元引进的，尚未投产。不远处，这家工厂的负责人正在和外国专家争执，外国专家非常强势，说最快也需要一个月才能修好机器，负责人哀求道，耽误超过一个月，工厂就会倒闭，却被专家呵斥说他不懂技术。镜头一转，在凯峰机械厂中，李明再次遭到主任的责骂：十几台机器出现故障，他一台都没修好，老张在时从未出现过这些问题，他才退休10天，工厂就损失了几千万元。主任要求李明立即去振兴集团找外国专家来修。

这一集用两个情节展示两家企业的机器都有故障，并有意把所有矛盾集中在一个场景中。这正是前面章节讲到的，创作剧本时，"打脸"

的场景要大、围观的人要多，每到大的情节节点时，要把所有矛盾集中到一个场景中。就像这部剧，李明在凯峰机械厂里焦头烂额，又被主任指派到老张所在的地方，目的就是让李明和老张再次接触，为之后的"打脸"情节做铺垫。

第8集：李明跑到振兴集团的工厂里找到负责人，提出想借用外国专家，但被直接拒绝。李明心急如焚，老张看到他，关切地上前询问，李明见到老张，很惊讶，但仍旧奚落他，让他好好收废品。谁知，李明叫老张的时候被这边的负责人听见了，怀疑老张就是自己一直在找的人，赶紧偷偷地向董事长汇报。

前文说过，短剧一般在第10集左右设置第一个付费点，那么到了第8集，通常是付费点前"反派最后的疯狂"，他们会竭尽全力地打压主角，将所有情绪逐渐推向极致，同时，主角的反击即将开始。

第9集：被负责人匆匆找来的董事长对老张毕恭毕敬，请求他帮自己看看厂里的这些机器，说如果再调试不好这些机器，自己的工厂就无法及时交付订单，面临倒闭的风险。李明在一旁听到了，连忙阻止董事长，告诉董事长别被骗了，老张就是一个退休工人，根本不会修这么先进的高科技设备。董事长问李明为什么30多年来凯峰机械厂从来没有请过外国专家，现在老张一退休就要请人支援，是不是凯峰机械厂无人可用。李明辩解说是芯片问题，与维修部的工作人员无关。老张痛心疾首地说是李明的维修方法不对，李明怒从心起，口不择言地开口辱骂老张。

这一集是第8集的进阶版，无论是情绪拉扯，还是剧情发展，都到

了关键部分。董事长认出了老张，并恳切地请老张帮忙；李明没有眼力见儿，当着董事长的面嘲讽甚至辱骂老张。这一集的结尾卡在李明的辱骂上，将其刚愎自用、自私自利、口无遮拦的缺点暴露无遗，让观众期待董事长替老张出气。

第 10 集：董事长责问李明为何如此对待自己的师傅，李明不屑地表示老张根本不配做自己的师父。董事长不想理会此人，再次表示愿意出高价求老张帮忙修机器，老张看董事长是诚心请自己帮忙，便答应下来。李明见状怒火更甚，侮辱老张除了会修几台破旧机器，根本什么都不行，否则不会在厂里待了几十年还是一个普通的维修工，而自己只用了 10 年就成为科长。老张看着他的丑态，后悔不该一步一步托举他当上科长，让他认不清自己的真实能力。董事长再次邀请老张去修机器，李明讥讽老张，说万一把机器修坏了，看他怎么办。董事长心生火气，斩钉截铁地表示出了问题他来担责！

在第 10 集里，董事长连续反驳李明，奈何李明已经失去了理智，不遗余力地侮辱老张，以至于引得董事长大动肝火，主动说要替老张承担一切风险。第 1 个付费点就卡在这里，让观众迫切地想知道，当李明看到自己一直厌恶、鄙夷的师傅真的修好了机器，会怎样的无地自容。

通过对以上短剧进行分析，大家可以更清楚地理解"打脸"的意思。"打脸"不是字面意义上的动手，而是泛指一切打压、反击、反制行为。在第 1 集中被匆忙赶走的老张在第 10 集中被高高在上的董事长花高价请去修机器，是对李明的所作所为的明确"打脸"。换言之，"打脸"是主角与反派进行的对抗，对抗越强烈，情绪越激烈。

大家可以参考如上步骤分析更多的剧情，以便掌握基本的创作规律，并结合自己的创作实践，总结出自己的创作公式。有了属于自己的创作公式，之后所有题材的短剧创作，区别无非是对素材进行不同的选择、取舍、搭配，素材一变，就是一个新的故事。

第十四章

高消耗剧本解析——女频

如今的市场中，女频短剧占据大部分份额，有些平台甚至有明显的以女频短剧为主的倾向，各类型爆款剧层出不穷。

本章以一个比较有代表性的女频短剧《哎呀！皇后娘娘来打工》为例进行讲解。这部剧于2023年7月上线，至今热度依旧很高，在短剧市场中是相当罕见的。

看一下这部剧的剧名，一眼便知这是一部穿越剧。开头的语气词"哎呀"让观众可以直接判断出这是一部喜剧；而后的"皇后娘娘"点出这是一部女频短剧，主角的身份是皇后；紧接着的"打工"是现代词汇，综合在一起，可以清楚地告知观众，这是一个皇后穿越到现代后"打工"的故事，既能够准确概括故事的主要类型和大致剧情走向，又能直接圈定受众群体。

结合前一章中对剧名的分析，大家能够直观地感受到剧名的重要性，以及写作要点，即最好在剧名中加入动词，使其不仅能够概括主角的行动，还更具活力，能充分调动观众的好奇心。

接下来介绍主要剧情。

第1集：女主角容黛是一国皇后，容家执掌兵权、功高盖主，被皇帝猜忌。在淑妃和一个神秘黑袍人的陷害之下，容黛全族被以谋反罪名处死，容黛本人则被打入冷宫，终遭黑袍人刺杀而死。

第1集的重要作用，一是引出故事发生的前因后果，二是引出两个关键人物，即淑妃和神秘的黑袍人。这一集的节奏非常快，女主在短短一分钟的剧情中，经历了家破人亡、自己被贬至冷宫，直到最后遇害，与此同时，剧集中有一个未知身份的男子的特写镜头，是为伏笔。

第2集：容黛蓦然惊醒，身在医院，看到淑妃一身现代装束，哭诉是容黛故意推自己时不慎滑倒掉落水中，还有一个女子在旁搭腔，指责容黛陷害淑妃不是一次两次了，却偏被奶奶维护。容黛无意理会她们，而是好奇天花板上的吊灯是何宝物；对于医生的触碰，容黛极其排斥。就在此时，身着西装的男主角进门，容黛见他后一惊，因男主角长着与霍将军一模一样的脸。容黛问霍将军此为何地，男主角的妹妹惊问男主角他老婆是不是疯了。

第1集的死与这一集的生完美衔接，身为古代人的女主角和现代的物件、理念碰撞，产生了明显的喜剧效果；而女主角现在的老公霍少霆，正是第1集中给了特写的男子霍将军。这一集中有3处重要的伏笔：第一，"淑妃"温诗澜与她素有仇怨；第二，霍少霆的奶奶对容黛很是偏爱，在之后的剧情中，会有很多内容围绕奶奶展开；第三，霍少霆与霍将军长得一模一样，暗示在古代时，容黛和霍将军就曾有故事。这3处伏笔能够很好地调动读者的兴趣。

第3集：听到"老婆"二字，容黛的脑海里顿时浮现之前的记忆——与淑妃长相一样的女子温诗澜先来挑衅，引得她动怒，再将她推进泳池。身为现代人的容黛死亡，她作为飘荡而来的灵魂，借这个容黛的身体重生。容黛误以为妄图插足她与霍少霆婚姻的温诗澜是"妾"，在找霍少霆说话的时候，温诗澜扮可怜插嘴指责她，容黛拿出皇后的气势，责问温诗澜懂不懂规矩。

这一集揭示了容黛重生的缘由，同时勾勒出她如今面对的困境——女配角对男主角霍少霆虎视眈眈，一心想赶走她，取而代之。同时，通

过容黛的心理活动，暗示在古代时若非应召入宫，容黛本会嫁给霍将军，这与第2集中的伏笔相呼应。

第4集：温诗澜被容黛气走，男主角惊讶容黛性情大变，却怀疑她在耍花样，再次提出离婚。容黛拿着"休书"一笑置之，反而靠近男主角，称兹事体大，要从长计议。男主角顿感惊讶，霍少霆的奶奶看到这一幕，误以为两人和好。容黛顺水推舟，在刻意表现和霍少霆亲密的同时，有意无意地将离婚协议书展示给了奶奶。奶奶坚定地站在容黛这边，不许他们离婚，还让他们一起去参加第二天的慈善拍卖会。

这一集的重要情节点也是3个：一是男主角发现容黛气质有变，但他不爱她，所以根本不想深究，只想离婚；二是容黛不想逆来顺受，略施小计，让男主角的心思被奶奶注意到，而奶奶如她所愿地站在她这边，维护她；三是引出下一集的主要剧情场景，即慈善拍卖会。女主角狡黠的性格在这一集初露端倪，可获得观众的好感。

第5集：容黛开始努力适应现代生活，在这个过程中闹了不少笑话，让家里的佣人忍不住给医生打电话，怀疑她的精神出了问题，让人忍俊不禁。容黛掌握了手机的使用方法后，通过手机了解了不少现代生活常识，再见男主角时主动行古礼赔罪，称自己对他的"爱人"多有得罪，以后尽量不给他们添麻烦，唯一的要求是一年之后再离婚，因为她需要找工作。霍少霆误会她可能有精神病。

这一集用了多个快速闪过的镜头展现女主角在适应现代生活的过程中的可笑举动，既符合其穿越来的"古人"的设定，又让其行为举止有一种"一本正经地胡说八道"的喜剧感。同时，结尾处"找工作"的请

第十四章 高消耗剧本解析——女频

求与剧名呼应。

第6集：在挑选霍少霆送来的礼服时，温诗澜穿着短裙刻意坐在霍少霆的身边，抱怨自己不喜欢慈善拍卖会这类场合，可家里非要她去。奶奶对着茶杯指桑骂槐，讽刺她是"绿茶"，暗示霍少霆不要"老眼昏花"，要分得清"红茶"和"绿茶"。此时，容黛穿着一袭白裙出现，温诗澜对容黛明褒暗贬，刻意询问拍卖会能不能带她一起去。容黛气质雍容，坦然答应，同时告诫她要认清自己的身份。

这一集最突出的两个爽点分别是奶奶对温诗澜的讽刺，以及容黛对温诗澜坦诚的告诫，尤其是后者。这是一个很高级的角色塑造手法，观众有上帝视角，知晓容黛是古人，且对霍少霆没有感情，所以会以"高门主母"的身份告诫温诗澜这等"小妾"，但温诗澜不知，她会以为这是容黛的刻意羞辱。这种不自知的轻蔑，反而能对反派产生更大的伤害。在观众看来，容黛的举动也分明有几分宣示主权的味道，为以后她和男主角的感情线埋下伏笔。

第7集：奶奶将祖传的玉镯送给容黛，引得温诗澜气恼不已。在拍卖会现场，霍少霆想与容黛相扶出现，可容黛却将他视作扶手的太监，霍少霆不得不亲自抓着容黛的手放在自己的臂弯。温诗澜气愤至极，进门时崴了脚，霍少霆去扶她。容黛对此毫不在乎，端庄贤淑，率先就座。

这一集的各情节点传达的最重要的信息是容黛根本不爱霍少霆，对温诗澜心心念念的所谓"霍太太"的名头更是没有一点兴趣。她不仅看不上小动作不断的温诗澜，就连霍少霆都入不得她的眼。这种"大女

主"的人设是符合当下女性观众审美偏好的。

第 8 集：拍卖会现场，容黛对动辄价值几千万元的首饰微感惊讶，温诗澜见此迫不及待地讽刺她很少出席这种高端场合。容黛不想理会，转而见到一个拍品是父亲在及笄礼上送给自己的玉佩。也正是在及笄礼这一天，容黛为了家人进宫，与彼时的霍将军错过。

这一集引出了玉佩这一重要的信物——它不仅代表着父兄对容黛的关爱，还是容黛与霍将军错过的一个象征。

第 9 集：霍少霆以为容黛喜欢这个玉佩，温诗澜见状立即竞拍。容黛迫切想要买到这个玉佩，情急之下叫霍少霆"老公"，向他借钱，霍少霆吃惊之余，不免暧昧地调侃了几句。这惹得温诗澜非常恼火，叫出 5000 万元的高价，而容黛抓着霍少霆的手举牌，叫出 1 亿元的天价，拍下玉佩。容黛拿到玉佩之后，第一次真心地对霍少霆表示感谢，并在众目睽睽之下给霍少霆行古代大礼，霍少霆大吃一惊，但依然嘴硬地说让她还清 1 亿元之后再言谢。容黛当真，开始盘算怎么能赚到钱。

这一集的重要看点，一是霍少霆对容黛的暧昧调侃，可以视为男女主角感情升温的起点；二是霍少霆允许容黛花费 1 亿元去拍一个并不怎么实用的玉佩，同时这个玉佩是温诗澜也想要的，这个情节点既为男女主角的感情推进服务，又有"打脸"女配角的作用。而最后，容黛盘算怎么还钱，再次与剧名"打工"呼应，引出后续剧情。

第 10 集：容黛带着拍到的玉佩去了洗手间，思索时隔千年，这个玉佩突然出现是否有什么玄机。温诗澜来找容黛的麻烦，被容黛见招拆招、反唇相讥。温诗澜说不过她，气得直接打了她一巴掌。

这一集的看点主要在主角和配角的交锋上。温诗澜步步紧逼，却怎么都说不过牙尖嘴利的容黛，气势上更是被容黛稳稳地压了一头。两人正面交锋，让观众都知道容黛绝不是好惹的。而在最后，温诗澜打了容黛一巴掌，一下子将观众的情绪拉到顶点。容黛绝不是逆来顺受的性格，她一定会反击，而观众喜欢看的正是反击的过程。用这个情节来做付费点非常恰当。

以上是对这部短剧从开头到第1个付费点的简单分析，大家可以对着原片详细揣摩每一集的戏眼、情绪、小情节点等的设置方式。这部戏的细节尤为丰富，正是这些具有反差感的细节，让女主角容黛的人设非常有魅力，同时让男主角在不知不觉中接受容黛的转变，从一开始想要离婚，变得开始在不自觉地满足她的要求。

这部短剧用前2集构建起了故事主线，在有些剧中，第1集就要构建起故事主线，有的剧则是用前3集构建故事主线。创作剧本时一定要注意，不要把故事主线、人物动机等重点信息放在第3集之后，那样不仅故事进展慢，还会影响观众的代入感、期待感。

第十五章 如何持续追踪热门题材

短剧与传统长剧不同，它直面市场，创作者必须通过观察市场的反应来及时调整创作方向。同时，虽然短剧的拍摄、制作周期已经尽可能短，但是仍旧需要一定的时间，这就要求创作者在写剧本阶段清楚地知道观众现在喜欢什么、未来可能喜欢什么。

只有准确把握观众需求、不断调整内容、推陈出新，才能让自己写出来的作品更好地占据市场。

那么，应该如何预测出未来可能受欢迎的题材呢？

在爆款的基础上，做微创新

这一点在前面章节中提过。如果创作者有足够的网文阅读或创作经验，且对近年来的爆款短剧做过细致分析，会发现，无论是多年前爆火的网文，还是现在备受欢迎的短剧，其故事内核几乎没有改变过，甚至连人物设定也有一个基本规律。

这说明，即便观众的口味一直在变，但归根结底，变的只是皮囊，不是骨架。

作为短剧创作者，想要写出受大众欢迎的故事，一定要把握好这个骨架，在保证骨架不变的基础上，对皮囊进行创新。

这就像站在巨人的肩膀上创作，只要大方向不错，基本故事结构符合观众的期待，就已拥有了一批基础观众。这时候，只要换一个"金手指"，或者把男主角改成女主角，换一换故事背景，抑或根据背景微调情节，就足够了。这就是微创新。

例如，在男频风靡多年的"高手下山"，现在被创新为女主下山、萌宝下山；同样长盛不衰的"追妻火葬场"，现在演变出了"追夫火葬场"。

这些都是微创新，因有着观众百看不厌的故事结构，最终呈现的效果也会受到大众喜爱。

时刻关注榜单

就像皇帝每天都要批阅奏折一样，不论多忙，创作者每天都必须关注榜单，看得多了，不仅能快速分析爆款剧的创新点和爆火的原因，还能了解哪些平台会主推哪种类型的短剧，如有的平台主推战神类短剧，有的平台偏爱脑洞大开的喜剧，有的平台只推都市情感类短剧。这些行业内部信息，几乎没有人会特意分享，想了解就只能自己看榜、自己琢磨。

现在，有非常多的影视公司在布局短剧，尤其是几大视频平台，都有自己的榜单，上榜短剧的类型各不相同，例如，爱奇艺主推的短剧是女频的"大女主"甜宠剧，而腾讯视频的上榜短剧会有奇幻、悬疑、民俗怪谈等相对"冷门"的类型。只有及时关注榜单，才能不被市场甩开。

关注节日档

短剧和电影市场一样，有自己的节日档，如春节档、情人节档、

中秋档。将剧情和节日结合在一起,已有很多成功先例。短剧的故事情节往往会对应时下最热门的话题,如春节期间,绝大多数人会返乡与亲友见面,不免会遇到攀比、催婚、生二胎等家长里短的问题,此时,世情类短剧贴合热点,既应景,又能让观众有良好的代入感;情人节更适合甜宠类短剧;父亲节、母亲节等节日,面向中老年人的短剧流量更好……很多平台会提前两三个月准备与节日相关的短剧,创作者也应有相关意识。

改编现有 IP

长剧、小说、电影、新闻、歌曲、戏剧……一切有流量的、广受关注的内容,都可以进行改编。其中,最常见的是小说改编和长剧改编。

小说改编分为两大类:一类是长篇网文小说改编,这也是时下短剧最常见的创作形式;另一类是短篇小说改编。短篇小说是最近两年兴起的,最初兴起于知乎,因此,我们此处讨论的短篇小说风格被称为"知乎风"。对这种短篇小说的改编是最近一年才开始的,因短篇小说在写作的时候就已经要求开篇前 3 行必须抓住读者的注意力,且剧情节奏要非常快、结构紧凑,和短剧有共性,所以很适合改编,改编后的效果也相当不错。

在进行改编时,有以下两点需要注意。

其一,改编长篇小说和长剧时,必须吃透人设、主线,且要格外关注评论。我们之所以选择目标小说进行改编,很重要的一点是它有足够

多的读者,一旦将小说改编成短剧,其自有的读者会成为第一批观众。这要求改编的时候必须保持原本的人设和主线剧情不变,如果连人设和主线剧情都变了,一定会遭遇原著读者的抗议。同时,创作者要了解读者对目标小说的反馈,放大读者喜欢的设定和情节,弱化读者不喜欢的设定,这样,短剧才能在满足原著读者的期待的同时,更有"出圈"的可能。

其二,只取冲突激烈的精华部分改编。网络小说的一大特点是长,一本小说动辄好几百万字,这些内容在短剧里肯定无法一一呈现,所以在对这些类型的作品进行改编的时候,一定要适当删减——通读全书,归纳总结情节点,保留经典的"名场面",舍弃次要的支线剧情和细枝末节。改编长剧时也是这种思路,不能把几十集的电视剧翻拍一遍,舍弃原剧中不重要的铺垫,直接展示其最精彩的内容即可。

深耕自己擅长的题材

很多励志图书或者视频鼓励人们走出舒适圈,但笔者认为这一点在短剧创作中不太适用,相反,对成长期的编剧,甚至很多成熟的编剧来说,反而要持续在自己擅长的题材中深耕,打造自己的写作舒适圈。

比如,在笔者接触过的众多编剧中,有的人很擅长写言情类剧本,深谙言情类短剧的"套路",写一部爆一部,如果要求他去写悬疑,他根本无从下笔,别说写出爆款短剧,就连完成基础创作都难。又如,有的人深耕战神领域,善于在旧有题材上做诸多微创新,写出的短剧让观

众耳目一新,深受欢迎,可合作方要求他写一个萌宝元素的短剧时,他给出的剧本连初审都过不了。

因此,每位创作者必须清楚地知道自己擅长写什么,不要轻易挑战自己不熟悉的题材。若真的打定主意进行突破,要有被拒稿或数据不好的心理准备。

Chapter 16 第十六章

与平台方、制片方沟通时的问题总结

第十六章　与平台方、制片方沟通时的问题总结

创作者写出剧本后，面对的第一个问题是如何把自己的剧本卖出去。本章系统地介绍剧本投稿过程中，与平台方、制片方沟通时可能遇到的问题。

话术问题

话术方面的问题，最典型的是创作者听不明白编辑在说什么。编辑一般很忙，除非是重点创作者，或是与编辑的关系很好，否则，编辑针对投稿的剧本给出的回复大多很简单且公式化，不会特别点出剧本存在的具体问题和修改方向，这种回复没有太大的参考价值。

也有编辑会对投稿的剧本做批注，并给出建议，但这些建议很多是专业术语，外行人很难看懂。比如，一个很常见的拒稿或改稿理由是"拉扯感不够"，很多人看不懂，不知道什么叫"拉扯感"。"拉扯感"是网络小说创作中的常用语，被短剧行业直接挪用，其实说得直白点，就是角色间的对手戏不够曲折、精彩，太过直白或者平铺直叙，让读者或者观众没有代入感。

与此类似的常见专业术语还有期待感不够、信息差不够、卡点弱、信息量不足等。

期待感和拉扯感有一定的相似之处，出现这种问题的原因，通常是故事太平淡，没有波澜起伏的情节设定，在每一集的结尾处，没有留下能吸引人继续看下去的"钩子"。要解决这个问题，创作者需要在写大纲的时候就打好情节点，让故事符合起承转合的基本规律，同时学习如

何在每一集的结尾留"钩子"。

信息差不够，简单来说就是没有悬念，误会太少。误会在很多短剧中是不可或缺的元素，能够有力地推动剧情。好的误会要让观众失去上帝视角，即不仅要制造角色之间的信息差，还要制造角色和观众之间的信息差。利用信息差的时候务必注意做好铺垫，不能让误会和反转过于生硬，必须在前面的剧情中埋下相关伏笔，这样，观众看到误会或反转的时候才会觉得顺理成章。

卡点弱是一个很宽泛的意见，通常意味着剧本每一集的结尾，以及设置的各付费点不够吸引人。此时，需要对故事的呈现方式进行调整，具体方法可以参考前文关于付费点写作方法的介绍。

信息量不够通常有两层意思：一是剧情简单但拖沓，在网络小说中这种情况有另一种表达，即"水"——作者写了很多字，但是故事情节没有实质性进展，比如有的小说中，儿媳给婆婆开门这一简单动作都要写两章；二是语言叙述缺乏细节，很多能细写的内容被一笔带过，导致故事没有看点，如将一个本来精彩的推理小说写成了枯燥直白的故事梗概。

上述术语只是比较常见的一部分，如果在投稿过程中遇到其他类似的术语，自己无法理解，不妨去小红书等社交平台搜索一下，仔细研究其他创作者分享的经验。如果实在把握不准，也不用自己埋头苦想，直接问编辑：这个地方是不是需要这样修改？一般来说，编辑会针对创作者的提问给出进一步的回复。如果编辑对你的询问无回复，或者回复得非常敷衍，可以果断撤稿另投，不要在这个平台上浪费时间。

另外，还有一个细节上的注意事项——尽量不要在非工作时间找编辑沟通。若有重要的事情，可以言简意赅地给编辑留言，千万不要几条，甚至十几条消息轮番"轰炸"。因为在非工作时间，编辑的心思会更多地倾注在私人事宜上，这个时候讨论剧本，很容易因其注意力被分散，给出不够准确的回答；或者编辑当时没有来得及回复，消息被搁置，再到工作日被漏掉，沟通没有效率。

剧本签约是一个双向选择的事情，如果一开始就觉得双方的交流有障碍或者对方不够专业，就不要勉强自己去满足对方的需求，用同样的精力可以找到更合适的合作者。

投稿注意事项

投稿时，最重要的注意事项是看清楚平台方的要求，不要一稿多投。

各平台的收稿要求多有不同，创作者的剧本需要根据各投稿平台的要求作出相应的调整。如果连平台方的要求都没弄清楚，剧本写得再好，也会被打回来。

关于一稿多投，目前在短剧行业有很多争议。所谓一稿多投，不是指投完这一家，收到未选用的反馈后转给下一家，而是指把同一个稿子在同一时间投给不同平台的不同编辑，或者同一平台的不同编辑。无论是网络小说投稿还是短剧投稿，后者都是绝对不可以的，因为同一平台内的编辑是竞争关系，创作者同时投给多位编辑，如果稿子通过初审，

那么编辑提交终审的时候会"撞稿"。现在，很多平台会把一稿多投的创作者拉黑，即便作品再好也不会与之合作。

而对同时将同一个稿子投给不同平台的行为，创作者和编辑的态度有很大的不同。对创作者来说，短剧有很强的时效性，有的平台从审核到签约需要两三个星期，甚至一个多月，如果等了3个星期，平台方给出的反馈是审核不通过，让创作者另投，此时剧本已经过时了，创作者的时间和心血都会被白白浪费。因此，创作者倾向于同时投递两三家平台，尽可能地缩短等待时间。对编辑来说，这种一稿多投，很可能会出现自己辛辛苦苦审阅、提意见、辅助修改，结果创作者和其他平台签约的结果，使自己的精力被白白浪费。

针对这种有争议的行为，笔者的建议是选择可靠的两三家平台投稿，最后选定一个最负责的编辑固定合作，千万不要"海投"。所谓海投，即同时给超过5家平台投稿。现在，短剧市场火爆，有很多收稿平台实际上是第三方机构，如果投稿的时候不慎投给了这种第三方机构，这种机构拿同一剧本去投你投过的平台，就会被编辑发现你有"海投"的行为，不太愿意和你合作，更何况"海投"存在被洗稿的风险。

写定制剧本时要关注版权

所谓的定制剧本，就是平台需要某个类型的短剧，需要一个创作者来根据需求撰写剧本。针对定制剧本，有的平台是只限定一个大概的创作方向，有的平台是拟好剧名、人设，甚至写好了大纲和分集，只需

要填充内容。写定制剧本时,一定要和编辑确认具体要求,比如交稿时间,且必须明确如果投稿不通过,对方是否支付损稿费,以及如果投稿通过,版权是归属创作者还是归平台所有。

目前,针对定制剧本,有些平台会给出需要的类型和相应的对标短剧,让创作者参考对标短剧写写看。对有时间且渴望入门的新人来说,这是不错的机会。

以上是创作者在和平台沟通的过程中经常遇到的一些问题。当然,在实际的沟通过程中,还会遇到各种各样的零碎问题,如创作者和编辑的观点不同,不认可编辑对剧本的评价,这时,只要换个编辑就好。请记住,作为创作者,我们的目的是卖出剧本,不是和编辑争是非对错。此外,创作者要学会取舍编辑的意见,对剧本有益的建议一定要听,但如果编辑给的意见不够专业,也大可不必放在心上;同时要和合作过的编辑保持良好的沟通,每次写完新剧本立刻给到对方,对方大概率会因为和你合作过而优先审稿,这样会帮你节省大量的时间。

Chapter 17 第十七章

合同的谈判技巧

第十七章 合同的谈判技巧

在短剧剧本创作中，大纲、人物小传和前10集剧本都审定后，即可进入签合同阶段。

签合同是创作者保护自己权益的唯一方式，不签合同的项目都靠不住，合同里不谈钱、明确标注不给钱的项目也靠不住，千万不要听信任何人的口头承诺，那都是不作数的。

签合同时，如下几个问题要格外注意。

付款方式

在短剧刚刚起步的时候，只要剧本审核通过，平台就支付全额稿费的30%。随着现在短剧编剧的数量逐渐饱和，甚至过剩，有的平台变成了前10集定稿后签约，前30集定稿后才支付全部稿费的30%。这对创作者来说不太友好，但现在话语权掌握在平台手中，创作者没有太多选择的余地。

在这种情况下，创作者一定要确认清楚，如果第10集到第30集的剧本平台不满意怎么办。

针对这种情况，有的平台不会继续和创作者合作，但会为创作者支付损稿费，已经写出的前10集的剧本的版权也归创作者所有；有的平台是安排双方直接解约，不会支付损稿费，版权同样归作者所有；还有少数平台要求全本过稿才支付稿费，这样的平台要慎重合作，因为很有可能待你写完剧本，对方找各种借口解约，不仅会拿走剧本的版权，甚至连稿费都不支付，或者只支付相当少的一部分。

现在市面上常见的稿酬分配方式有 3 种：一是买断，二是保底，三是分红。

买断，即"一口价"，主要针对新入门的编剧。市场平均买断价是 1 万元到 1.5 万元，平台只要支付了买断稿费，后续不管这部剧是没有拍成还是成了爆款，都和创作者无关。

保底指先给出一个固定价格，后续短剧上线，再根据合同约定支付相应的分红。这是目前市场上最为常见的稿酬分配方式。

分红模式是等到短剧上线，根据效益，扣除一定的成本之后，按照合同中约定的比例支付稿费。这种模式在市场上比较罕见，毕竟风险太大，一旦短剧无法上线，创作者很可能一分钱都拿不到。纯分红的稿费分配方式只有少数顶尖编剧会选择，这类编剧一般有固定的合作平台，且分红的比例比"保底+分红"高许多。

签订合同时，合同中不仅会明确写出稿酬分配方式，还会注明支付比例，如签约先预付全部稿费的 10%，前 30 集定稿后再支付 30%，剩余部分在全本定稿后 15 个工作日内发放。

在洽谈合同阶段要注意一些陷阱，比如，有的收稿平台说会以"买断+分红"的方式发放稿费，这就是陷阱，因为买断就是买断，支付了固定稿费后，就不会有分红了。

修改次数

短剧剧本很难"一稿过"，因此，一定要在合同中标明接受改到第

几稿。有的合同很"坑",会要求修改到甲方满意为止。"满意"没有固定的衡量标准,如果甲方永不满意怎么办?因此,一般正规的合同里会有一个修改标准,比如签约之后甲方不可以更改剧本的主线和整体框架;修改的幅度和次数要提前约定,如果改动大到要重写的地步,肯定不可以,而且不能几十次、上百次地进行修改,一旦要求修改的幅度和次数超出合同中的规定,要么是甲方违约,支付违约金后双方解约,要么甲方需要加钱。

明确付款日期

有明确的付款日期很重要。比如,签合同后 3 天内、剧本定稿 15 天内支付稿酬。这个时间不能含糊。同时,要注明剧本的审核时间,比如,提交剧本 5 个工作日内,甲方需要及时反馈审核意见,否则,甲方有可能不断地说自己还没审完,让创作者无限期地等下去。此外,甲方的违约金、延迟反馈的滞纳金、违约金的比例等,都要明确地写出来。不要小看这些细节,一旦真的遇到问题,这些细节能最大限度维护创作者的权益;也不要不好意思提要求,合同是对彼此的唯一约束,也是一个平台是否正规的直接体现,如果一个平台连一份相对公平的合同都不敢签,说明它根本不值得投稿,就算合作,创作者也会吃亏。

明确以上注意事项后,创作者要在和平台谈判时抓住重点,该坚持就坚持,该让步就让一让。谈判时,要不卑不亢、有理有据,投稿与收稿的双方是"双向奔赴"的合作关系,平台不高人一等,创作者也不绝

对处于弱势，双方友好沟通，才能合作共赢。

　　合同签订，意味着创作者和平台的合作正式开始了，也是一部短剧诞生的信号。合同签完之后，创作者就可以按照约定的时间，安心写剧本了。

　　在这里，祝愿所有创作者妙笔生花、充值破亿！

第2篇

采访篇

艺人详情

孙芊浔

基本信息

姓名： 孙芊浔
出生日期： 2002年10月5日
经纪公司： 商盈演艺工作室
出生地： 山东省东营市
毕业院校： 上海戏剧学院

代表作

《被偷听心声后，豪门全家追着我宠》《丑女逆袭：被首富大佬缠上了》《大小姐的千层局中局》《说好的压寨夫君，你怎么是太子》《闪婚后夫人每天都在线打脸》《执他之手》等。

人物评价

作为备受瞩目的短剧演员，孙芊浔凭借其卓越的演技、搞笑才能、角色塑造力，以及深厚的观众基础和专业精神，深受大众喜爱。她能够精准捕捉角色性格，演绎出人物细腻的情感变化，塑造出了多个立体且令人难忘的角色形象，被誉为"短剧喜剧赛道第一人"。

她的短剧作品大多是轻松幽默的类型，能为观众带来轻松愉悦的观影体验。同时，孙芊浔灵活多变的表演风格使她能轻松驾驭各类角色，既能够饰演活泼可爱的女主角，又能够挑战复杂多变的反派角色。

她能够深入理解角色性格，灵活地调整自己的表演风格，使出演的每一个角色都充满生命力。她的作品在各大平台热度都极高。此外，她通过社交媒体积极地与粉丝互动，进一步增强粉丝黏性，扩大自身影响力，为短剧行业的繁荣贡献了自己的力量。

🎤 采访

1 您在短剧《被偷听心声后，豪门全家追着我宠》中的表现非常出色，并且这部短剧的播放量已经超过 2 亿，您有什么特别的感想吗？这部剧对您的职业生涯有没有特别的意义？

首先很开心大家能够喜欢这部剧，也感谢大家对我的认可，能通过这部剧把快乐传递给大家，我很幸福。这部剧让更多的人认识了我，大家的支持就是我职业上升的"发动机"。

2 在《说好的压寨夫君，你怎么是太子》《闪婚后夫人每天都在线打脸》等短剧中，您饰演了不同类型的角色。您在塑造这些角色时，是如何找到每个角色的独特魅力的？

每个人做不一样的事情的时候，动机是不一样的，当你理解角色的行动目的后，便能很好地了解她的性格特点和行为方式，此时代入角色的具体处境，更容易揣摩出她在特定的场景中做出什么样的选择和举动是合理的，以及做一件事情的时候该用什么样的行动方式。把这些事情都想清楚了之后，我就自然而然地成了剧中人，从而能更好地诠释这个角色。

3 要打造出一部优秀的影视作品，演员的专业能力和团队之间的协作是必不可少的。请问您是如何与其他演员建立友谊和默契的？

在拍摄现场，我会尽量表现得活泼一些，"E"一些，让整个剧组的气氛活跃起来。当大家快速熟悉起来之后，在轻松愉悦的环境中，自然会更快地建立默契。

4 您参演的短剧作品类型多样，从古装剧到现代剧，从喜剧到悬疑剧都有，您在选择剧本时有哪些标准？

选剧本的第一原则肯定是能够吸引我，让我可以共情剧中人物的喜怒哀乐，同时该角色要和我有一定的相同点，这样可以让我更好地把握角色，让自己和角色高度融合，从而演"活"剧中人。

5 您刚开始接触短剧表演的时候，有没有遇到困难？您是如何克服的？

刚开始接触短剧时，第一感觉就是它的节奏太快了，让我有些不适应，会觉得人物的动机、目的、心理活动与情节逻辑既过于直白，又十分夸张。后来发现，短剧强调的就是这种快节奏，它能够受观众喜爱，就是因为情节的发展足够直接。在演绎的时候，不能像长剧那样雕琢细节性的呈现，而是要把所有信息放在表面上，让观众更容易理解。

6 在您饰演的角色中，有没有哪个角色让您觉得特别贴近自己的性格或经历？您在哪些方面与这个角色有共鸣？这种共鸣对您的表演产生了哪些影响？

我认为《执他之手》中的楚念瑶这个角色和我本人更相似，她身

上的那种机灵劲儿、被欺负了之后的委屈、对朋友这么好却被"背刺"的难过，以及她竭尽全力地为拯救所爱之人做的一系列事情，我都经历过，非常能共情。她虽是付出型人格，但绝对不软弱，身上有着杀伐果断的一面。

她让我在表演情感戏的时候能很好地释放自己的情绪，就像她经历的所有事情都真实发生在我的身上一样，让我相信这个角色就是我自己。以至于这部戏拍完之后，我还总以为自己住在窑洞里，在很长一段时间里都存在"戒断反应"。

7 在准备一个新角色的时候，您通常会做些什么来快速进入这个角色呢？有没有什么特别的习惯或技巧？

要进入角色，最快、最根本的方法就是仔细研读剧本，详细了解角色的性格特质和整个故事的发展脉络，找到让自己觉得最舒适的台词的表达方式。这样反复研读之后，就会逐渐觉得剧中人就是自己，进而能更好地诠释这个角色。

8 在您的多部作品中，女性角色往往会经历一段从弱小到强大的成长历程，这种设定是否反映了您个人的价值观或对女性成长的看法？

每个人的观念不同，对于成长的定义就不同，不一定要变得多么强大才叫成长，不一定一点委屈都不受就叫强大。戏中的角色也好，戏外演戏的人也好，都一定会遭遇挫折。我认为每一次受挫的经历，都是成长的垫脚石，人要越挫越勇。

9 自成为一名演员以来，您觉得自己在哪些方面有了显著的成长或变化？

成为演员之后，有越来越多的人喜欢我、支持我。在更多作品中磨炼自己的演技，让我比原来更加有自信，相信自己可以带给大家更多更好的作品，是我最显著的变化。

10 在选择角色时，您通常会考虑哪些因素？是更喜欢挑战与自己性格差异大的角色，还是更倾向于演绎与自己相似的角色？

我会先看这个角色我是否能诠释得出来，再看是否适合自己。我不喜欢一成不变，所以更愿意尝试风格不一样的剧本。我是复杂的，剧中的角色也是复杂的，没有一个角色会和演绎者一模一样或截然不同。只要是丰满、有魅力的角色，我都愿意尝试。

11 在围读剧本的过程中，有没有什么特别的技巧或方法来提升剧本的质量？

其实送到我们手中的剧本相对来说已经比较完善了，只有很少的部分逻辑不太通，或者是某一段的剧情比较简单，在这种情况下，我就会带一些个人色彩，用自己的理解去理顺角色的行事逻辑，充分发挥自己的主观能动性，在不改变整体剧情的前提下，让过于简单的情节丰富些，同时让剧中的角色最终呈现效果更好，人物更有趣，更受观众喜欢。

12 如果有机会在同一部作品中扮演多个角色,您最想尝试哪两种截然不同的角色?

古灵精怪型和"清冷破碎"型的角色都是我特别想挑战的。

13 如果可以选择,您最想在哪个经典剧目中扮演哪个角色?

在《霸王别姬》中扮演虞姬。

14 对于未来的短剧表演事业,您有什么样的规划或目标?是希望继续深耕现有领域,还是希望尝试拓展新的表演风格?

我想拍各种类型的精品短剧,让自己塑造出的角色更多样化;也想拍一些更新颖、现实性更强、更生活化的长剧作品,能有时间和精力在剧中体验不同的人生。

15 在您看来,短剧表演与传统长剧表演相比有哪些独特的魅力?

短剧相对传统长剧来说,最大的特点是情节推进快速、简洁、高效,能在短时间内给观众足够大的信息量和情感冲击,让观众在短时间内获取情绪价值。

16 您有没有关注过观众对您参演的短剧的反馈?这些反馈对您有什么影响?

当然关注过。通过观众的反馈,我能知道大家更喜欢什么风格的

我，让我找到更适合自己的赛道，并深耕其中、持续发展。

17 您是如何平衡个人生活和工作的？

我在拍摄的时候会全身心投入工作——短剧的制作周期非常短，所以拍摄需要尽可能地压缩时间，在拍摄期间，剧组的所有人几乎脑海中都只有"工作"这一件事。拍摄结束后，我会偶尔与粉丝互动一下，健健身，找朋友聊聊天，来调节自己的状态，让自己从高强度的工作中走出来，享受一下相对慢节奏的生活。

18 除了演戏，您第二想做的职业是什么？为什么会选择这个第二职业？

如果不做演员的话，我很希望自己能够成为老师。因为成为老师的话，我既能时刻监督自己、提升自己，又能帮助那些想要学习知识的学生，我很享受这样的工作过程。

19 在全球化背景下，您认为短剧在传播本土文化和促进文化交流方面可以发挥什么作用？

现在短剧正在尝试"出海"，并且目前取得了不错的成绩。短剧"出海"可以增进其他国家对我国文化的了解，同时能拓宽我们这些从业者的视野。

艺人详情
孙樾

基本信息

姓名： 孙樾
出生日期： 1997 年 1 月 29 日
出生地： 陕西省西安市
毕业院校： 浙江传媒学院

演艺经历

2018 年，主演青春热血电影《渔岛往事》；与张永博、田曦薇等人共同出演青春校园剧《在悠长的时光里等你》；与朱亚文、郑元畅等人共同出演都市励志情感剧《合伙人》。

2019 年，与马思纯等人共同出演都市情感励志剧《加油，你是最棒的》。

2020 年，出演古装剧情电影《宁古塔》。

2021 年，与黄晓明、谭卓联合主演都市职场爱情剧《紧急公关》；与冯建宇、李欣燃联袂主演古装悬疑剧《承天伏兽录》；与李佳乐、辛宇领衔主演青春励志电影《你的万水千山》；与聂远、杨蓉等人合作出演税务题材剧《大河之水》。

2022 年，与王挺、王韬联袂主演抗战电影《绝地防线》；与秦海璐、金世佳等人共同出演都市女性话题剧《她们的名字》。

2023 年，出演惊悚电影《冥绝村》；主演年代电影《翦伯赞在重庆》；参演电视剧《以爱为营》《你是天堂也是地狱》。

2024 年，参加综艺《超新星运动会》第 5 季。

短剧代表作：《哎呀，皇后娘娘来打工》《闪婚后，傅先生马甲藏不住了》《恰似寒光遇骄阳》《季总您的马甲叒掉了》《霍少闪婚

后竟成了娇娇公主》《重生后我嫁给了渣男的死对头》《穆总的天价小新娘》《站住，房东你别跑》《你是天堂也是地狱》《星光相伴知我意》《替嫁新娘：亿万老公宠上天》《我和重生男主暴虐渣渣》等。

人物评价

 孙樾清秀的外表下，是与年龄不符的成熟。他拥有扎实的演艺基础与深厚的专业功底，在影视剧中用独树一帜的表演风格和对角色的把控力，在与人物的情感共鸣之中寻找能触动人心的闪光点。从《爱情也包邮》中的"宠妻狂魔"，到《渔岛往事》中的热血警察，再到古装剧情电影《宁古塔》中的悲惨囚徒，他诠释的人物性格多样，每个角色都带着他的思考与独特设计。在都市职场剧《紧急公关》中，他所饰演的"呆萌直男"不仅给观众带来了快乐，也成为该剧中颇具辨识度的个性角色，给紧张的剧情增添了亮点。

采访

1 您出演的短剧角色类型丰富,哪类角色对您而言挑战最大?

我觉得"互换身体"的角色挑战相对较大,因为这要求我们在演好自己的角色的同时,揣摩对手的表演方式,用对手的表演方式去塑造角色。

2 在短剧表演中,如何快速进入角色状态?

短剧拍摄的节奏确实很快,各场戏之间没有休息的时间,也许上一场戏正大哭大闹,下一场戏马上就要变得温文尔雅。对我来说,迅速进入状态既是必须具备的能力,又是需要不断训练的技能。

3 您怎么看待自己的短剧作品在网络上的热度?

有很多我主演的短剧在网上热度确实很高,对我来说是一件很好的事,能被观众看到,是我作为演员最快乐的事情。

4 您在选择短剧剧本时最看重什么?

作为演员,这个剧本至少要吸引我,让我在看剧本的时候脑海里能产生相应的画面,且题材够新颖。作为观众,既然选择看短剧,那一定需要快节奏和密集的"爽点",所以一个剧本的故事推进节奏和"爽

点"设置也是我选择剧本时会考虑的因素。

> **5** 在短剧表演中遇到忘词等突发情况，您是怎么处理的？

台词是跟着戏走的，知道这场戏要演的内容之后，在导演没喊"卡"的情况下，演员也能顺着角色的情绪继续演下去，台词偶尔和剧本中的不一样也没有太大关系。当然，如果是拗口的词或专业术语，如我有一部戏里的台词是"指甲油的主要化学成分包括挥发性溶剂、硝化纤维素、色素、颜料及其他添加剂。挥发性溶剂包括乙酸乙酯、丙酮、邻苯二甲酸酯等"，这类台词出错或者忘词，那就只能再来一遍了。

> **6** 当短剧当中的角色以及角色性格与生活中的自己有较大差距时，您是怎么调整的？

如果这个角色对我来说比较"遥远"的话，我会从职业特征开始了解。我个人很喜欢看纪录片，喜欢从纪录片中了解一些与角色相关的背景信息，并在脑海中先勾勒一个大概的轮廓，思考这个角色在剧情中会如何面对某件事。表演源于生活，所以我在生活中养成了随时观察的习惯，尤其是那些与我的性格存在明显差异的人，我会更细致地观察他们处理事情的方法和细节，这样当我在遇到与自己的性格差距较大的角色的时候，会有一个参考。

> **7** 您为什么会进入短剧行业？

我在大学学的就是表演，毕业之后一直在找各种机会演戏，对我来

说，只要剧本吸引人，且有比较好的制作班底，我都愿意接，并不太在意是短剧还是长剧。

8 您认为演员的基本素养有哪些？

我觉得从事任何职业都一样，基本素养都是认真对待工作，尊重自己，尊重他人。

9 您有没有特别欣赏的演员或导演？为什么？

我最喜欢王志文老师，喜欢他的表演方式，我希望自己可以成为王志文老师那样的演员。

10 对于年轻演员，您有什么建议？

我本身就是年轻演员，我给自己的建议是：学无止境，认真对待每一次表演。

11 您有没有特别想尝试的角色类型？

各种类型的角色都想尝试。我很享受自己被"打破重组"的过程。

12 您如何看待演艺圈中的竞争？

我觉得良性的竞争是一件好事，每个人都在为达到自己的目标而努力提高自己的能力，这样可以让业内的平均水平被不断拉高，观众看到

的作品会越来越好。

13 您如何保证自己的演技不断进步？

我个人觉得，演技进步与否没有一个特别明确的标准，表演是没有标准答案的，有时候遇到一个和自己特别契合的角色，最终呈现出的效果就会超出预期。演技的提升是个日积月累的过程，所以要不断地磨炼和学习，让演绎的角色更加丰满。

14 您如何看待社交媒体在演员演艺事业中的作用？

其实每个人在社交媒体中展示出来的内容，都是希望大家看到的内容。所有内容都是经过挑选才展示出来的，观众的评论也是一样。我通常会抱着"了解一下"的心态看待社交媒体上的评价，无论是夸赞还是批评，都不会特别放在心上。现在的社交媒体上的信息都很及时，对演员来说，及时了解观众的实时反馈，能够快速了解观众的喜好，在下一次的表演中，可以有选择地进行调整，让最终呈现的剧集效果更符合观众的期待。

15 对于未来，您有哪些规划和期待？

继续一步一个脚印地走吧。希望有更多人可以看到我的作品，未来有更多机会可以演更多好的角色。我会继续保持对表演的热爱。

艺人详情
王宇威

基本信息

姓名： 王宇威　　　　　**出生地：** 新疆维吾尔自治区哈密市
出生日期： 1995 年 4 月 8 日
经纪公司： 浙江东阳威盟影视（王宇威）工作室

演艺经历

2015 年入选《星动亚洲》；参与综艺节目《偶滴歌神啊》和东南卫视《男神女神练习社》的录制。

2016 年，出演青春话题剧《青春朋友圈》；参演网络电影《龙棺古墓》和《九尾猫·仙逆》。

2017 年，参演网络剧《人间医馆》；出演由张涵予、秦俊杰主演的古装剧《天下长安》；与祝绪丹、赖艺合作出演青春校园网络剧《囧女翻身之嗨如花》；主演悬疑网络剧《福尔摩侦探社》；参演悬疑爱情偶像剧《柒个我》。

2018 年，参演古装剧《延禧攻略》。

2019 年，出演古装爱情剧《金枝玉叶》。

2020 年，参演古装轻喜剧《珠圆玉润也倾城》。

2024 年，出演《满目星回又思卿》《我在冷宫忙种田》《今夕何夕复见君》等短剧。

> **人物评价**

　　他的外形干净帅气，在多部作品中展现出了深厚的表演功底和精湛的演技，尤其是在清宫剧中的表现，备受认可。除了演戏，他的唱跳功底也十分深厚，堪称全能型人才。

　　王宇威是一个勤奋踏实的演员，对演艺事业始终保持敬畏之心，并不断挑战自我，尝试不同类型的角色。在表演中，他能够准确地捕捉角色内心的矛盾与挣扎，尤其是在处理复杂情感时，能够很好地展现角色的多面性。近年来，他持续在短剧赛道发力，积极寻找新的突破点，为观众带来更多高质量的作品。

🎤 采访

1 您最初是如何进入短剧领域的？当时的短剧有什么特别吸引您的地方？

我开始接触短剧是一个很偶然的契机。当时我的事业遇到了一些瓶颈，一直没有遇到想拍的、有创意的剧本，后来一位做演员选拔工作的哥哥告诉我，他的一位朋友正在筹备拍一部短剧，想找一个合适的男主角，劝我去短剧赛道试一试，至少可以增加新的人生体验。于是，我机缘巧合地步入了短剧领域。

至于短剧特别吸引我的地方，是它的内容和呈现方式比传统的影视剧更"怪异"。当然，这个"怪异"是褒义词。短剧会以常人很难想到的角度切入，对一些常见的故事内容进行解构，让最终呈现的剧情非常新鲜、足够吸引人。我始终觉得推陈出新是每个时代永恒的命题，能够打破固有思维，勇于尝试新的玩法，是短剧吸引我的核心。

2 您觉得短剧作为一种文化产品，对观众产生的影响大吗？您认为它能够传递哪些价值观？

短剧如今越来越火，对观众的影响一定会越来越大，毕竟现在有近40%有观影习惯的观众已经是短剧的忠实拥趸，各大平台也开始大力推广自家的竖屏频道与微短剧内容。

在价值观方面,我想具体还要看作品的内容是什么,能经得起推敲的短剧肯定不是仅求新求异就可以的,它要能够引人思考,具备一定的长尾效应。

比如,有一段时间,中老年阿姨谈恋爱的短剧横空出世,很多人很意外:"啊,原来'霸总文学'的女主角还能是四五十岁的女性啊。"但这种意外之后,很多严肃的新闻平台立即以此为切入点,开始探讨独居中老年人也需要情感关怀,也有对经营一段亲密关系的需求、渴望。

我认为这是短剧很重要的价值之一——用更轻快的方式,引发大众对一件事情的关注。

3 在《延禧攻略》番外篇《金枝玉叶》中,您饰演的拉旺多尔济给观众留下了深刻印象。您认为这个角色最吸引您的地方是什么?在塑造这个角色时,您有哪些特别的思考或体验?

拉旺多尔济最吸引我的地方在于他的直率。他是一个非常有担当、不屑于虚与委蛇的小王爷,在看剧本时我就被他这种桀骜与谦逊并存的复杂性所吸引。

在做准备工作时,我翻阅了很多史料,比如与角色相关的历史典故、王公贵族的生平记载,通过一点一点的积累、拼凑,加上我个人对角色的理解,才塑造出现在的拉旺多尔济。

4 您在《满目星回又思卿》中饰演的楚凌肖一角大获成功,能否分享一下您为饰演这个角色做了哪些准备工作?

一个角色能被观众认可，最大的原因是基本功做到了位，将人物的内核研究透彻了。要做到这一点，其实很简单，就是熟读剧本，反复揣摩人物的内心，结合自己的经验寻找和角色类似的经历，同时仔细对比与其类似的电影角色、小说人物，以及生活中遇到的人，把他们的特质拆解、组合在一起，最终才有了现在的"楚凌肖"。

5 从《不做弃妃做大佬》到《血染风华，毒妃倾天下》，您在多部短剧中扮演了不同类型的古装角色，您认为这些角色中最具有挑战性的是哪一个？为什么？

《不做弃妃做大佬》中的角色是我认为最有挑战性的。当时我刚刚接触短剧，还在初步学习阶段，对于短剧需要的表演方法和拍摄节奏都不太适应，褚尘远这个角色又相当复杂，剧情中有很多激烈冲突，表演难度很大，给当时的我造成了一定的心理压力。至今回想起来，我都觉得这部剧的拍摄对我而言是个不小的挑战。

6 在短剧《病娇公主闹翻天》中，您如何平衡角色的病娇特质与喜剧元素？

在我的理解中，影视作品中的"病娇"本身就具有双面性，一方面偏执、敏感、极端，另一方面，病娇类角色之所以迷人，是因为他们具有反差感，一旦认准一个人就会至死不渝。这两方面都不能表现得太直白，揣摩好这两方面的"度"后，再诠释病娇类角色会容易很多。

7 您在《清宫辞2》中再次挑战帝王角色，与之前的角色相比，您认为时序这个角色有哪些特点？饰演这个角色有哪些新的挑战？

时序是九五之尊，是真正坐在权力中心的帝王，所以他更稳，更需要喜怒不形于色，永远抱着审慎的态度面对身边的所有人，即便他深爱着某一个人，也不得不因为身份限制而对其保持疏离的态度。这种角色在短剧作品里不太常见。

同时，时序的妆造也是我的一大突破，因为这是我第一次以非常标准的清朝男子形象出镜，之前从来没想过自己的光头造型是什么样子，所以这一次饰演时序对我来说是特别新鲜的体验。

8 您提到过短剧的拍摄周期较短，这对演员来说既是机会，又是挑战，您如何看待这一点？

因为短剧的拍摄节奏很快，很多短剧从开拍到杀青只要一周时间，所以难免有部分演员会为了赶进度，拿出非常程式化的表演应付了事。因此，我认为短剧对演员的挑战是能否在这种较为极端的节奏里认真塑造角色。作为演员，有时候出于工作需要，我们确实会接一些只有情绪、鲜有价值的戏，这个在所难免，但至少我们可以做到在拍摄的过程中，保证自己塑造的人物是饱满的，不至于让观众质疑："啊，这个人一看就没学过表演，是过来赚快钱的。"

至于"机会"，我认为短剧降低了演员入场的门槛，给了很多新人机会。传统的长剧选角竞争之激烈超乎很多人的想象，有很多在表演上

很有天赋的年轻人想被看到,但苦于没有伯乐赏识。短剧还没有"卷"到如此程度,对年轻演员有没有过往作品这一项更加包容。基本上只要认准了这条路并愿意为之付出,在短剧赛道是很容易得到工作机会的。

9 您觉得短剧和其他形式的影视作品有什么不同?在演绎短剧时,您有什么特别的心得和技巧吗?

最大的不同就是创作节奏。虽然试装、讨论、围读,这些常规影视作品拍摄时应有的流程一个都不会少,但所有流程的时间都会被压缩得非常短。比如之前拍长剧的时候,可能围读剧本就要至少一周的时间,但短剧的剧本围读基本上只有一天,所以在演绎时,短剧作品比长剧作品更考验演员的功底:准备时间就这么短,拍摄时间就这么几天,你必须演好,否则就是对团队工作人员的不尊重,大家没时间陪你一条条找状态。所以,在拍摄短剧的时候,作为演员,我们一方面要给自己施压,竭力推进进度;另一方面要见缝插针地逼自己静下心来思考——这个角色最大的亮点还能如何表现?

10 您在演艺生涯中尝试了多种类型的角色,从青春校园剧到古装剧,再到悬疑剧,您平时会用哪些方法或者工具来帮助自己理解角色?

我的方法是多观察。我始终坚信一句话:任何事情都不是白经历的,只要你经历过,它势必会在未来人生的某个阶段帮到你。比如之前我除了喜欢看不同类型的电影、书籍、纪录片,还很喜欢在小区楼下的咖啡厅坐着观察街道上来来往往的人,每个人都是一出独立的戏剧。不

经意间观察到的某个人的特质，可能就会用在我一年后才会遇到的角色的塑造中。多观察总是没错的，任何形式的观察都会帮助我积累表演经验，让自己的表演更深入，更有层次。

11 在未来，您还有哪些特别想尝试的角色类型？

未来有机会的话，我希望能演一些文艺片中的角色，想尝试饰演底层人物。虽然人性是慕强，但让我们深受感动的故事，往往来自生活中平凡、微小的细节，我希望我可以有机会去诠释一个平凡、庸常的人。这不是说我们必须大力讴歌苦难、赞颂辛劳，其实每个人都有平庸的一面，再普通的人也希望被看见，再平庸的生活也是值得被记录的伟大人生。

12 在您与其他演员的合作中，哪一次合作给您留下了深刻的印象？您是如何与他们一起完成精彩的表演的？

和马秋元的合作让我印象最深刻。她是一个特别努力的女孩子。演员对彼此最直观的印象大多是现场开拍时的互动，她的眼神、台词气口，以及对细节动作的把握，都非常纯熟。她是一个很有信念感的演员，会全方位沉浸在角色里，做一切下意识的反应。当她呈现这样的状态时，作为对手戏演员，我很容易受其能量感染，发挥得更自如。

13 短剧的流行与当前的社交媒体发展趋势有关系吗？您认为社交平台对短剧演员的发展起到了哪些作用？

当然有。短剧在我看来是时代情绪的产物。其实，内娱市场很早就有不错的短剧，如《屌丝男士》《极品女士》，这在当时是一种很大胆的尝试，可惜没有持续发展起来。我想和当时的社交媒体环境是有一定关系的，倘若把它们放在当下，讨论度可能会更高。

社交平台对短剧演员发展的作用，我想是给了更多年轻演员一个被看见的机会。比如，之前长剧及大型经纪公司在选择演员时，会考虑你是否为专业院校毕业、有没有经过专业的训练培养，这个门槛会刷掉很多人。现在不一样了，社交媒体是一个很利于展示的窗口，只要你愿意表达，能够展现出自己身上的特质，又恰好符合某部短剧对某个角色的需求，就很容易被短剧团队"慧眼识珠"。

14 您是否有计划在未来进一步提升自己在演艺方面的能力？是否有学习新的表演技巧或追求更高艺术成就的计划？

我希望之后能够多给自己留一部分休息时间，去仔细研究一些好的话剧、舞台剧、电影等，了解这些好的作品是因为做到了哪一点而如此受欢迎。至于艺术成就，暂不敢论，但我希望参加一些影视行业制片人开办的进修班，听一听行业前辈的心得感悟与经验分享。

15 除了表演，您还喜欢唱歌、跳舞，参加过《星动亚洲》等综艺节目。音乐和舞蹈在你的演艺生涯中扮演着怎样的角色？

它们给我提供了极大的情绪价值。音乐是灵魂的防空洞，不管你心情好还是不好，它都能给你一个尽情宣泄的空间，舞蹈也是同理。

16 您觉得在短剧领域，还有哪些值得探索和创新的方向？

短剧未来的发展分两个方向：一个是形式上会有创新，比如已经有短剧开始做交互式内容，类似早年盛行的橙光游戏，观众可以通过点击不同的台词选项，解锁不同的剧情，除此之外，人工智能或许也会在短剧中大展拳脚，使得短剧的场景搭建、特效制作越来越精美，不输长剧，且成本上能得到有效控制；另一个是内容上会精品化，目前很多创作者对短剧的认知还停留在要抓人眼球、必须快、必须刺激、必须有强情绪输出，但未来我们需要的是有更深层次内涵的短剧，不止于霸总爱情，不止于穿越复仇，或许现实主义题材会成为一大趋势。

17 除了演艺事业，您是否考虑过在其他领域发展？比如音乐、导演，如果有的话，您希望在这些领域取得怎样的成绩？

我希望有时间能够写出一部小说。其实，2021年的时候，我就有这样的想法并真的去尝试了，但因工作繁忙，那部小说到现在也只写到了第一章。我个人对于文学很是敬仰，我想一个人只要肯长期输出，他看世界的角度一定会更加丰富，比如我特别喜欢的新一代导演邵艺辉，在

完成她的处女作电影之前,她写了很多年小说。

至于成绩部分,我不奢求成为文坛"黑马",只希望未来我可以踏实地把它写完,且有机会把自己的作品改为短剧,就心满意足了。

18 对于那些希望进入短剧领域的新人演员,您有什么建议或经验分享?

任何行业在刚兴起的时候都是鱼龙混杂的,因为市场还未彻底成熟,短剧也是如此,在发展初期质量难免良莠不齐,因此,新人演员请尽可能去找更专业的团队合作,如果没有合适的机会被专业团队赏识,不得不出演一些水平一般的短剧,也一定要记住自己的初心,毕竟未来短剧会和长剧一样,只有最精品的剧集才会被大家喜爱。总之,多积累,多沉淀,用慢的心态在快的市场里打造自己的个人IP很重要。即便目前没有实现理想,也不要放弃,坚持一天,就离实现理想更近一步。前方一定有路,再走走看。

艺人详情

张楚萱

 基本信息

姓名： 张楚萱　　　　　**出生地：** 四川省
出生日期： 1996年11月9日　　**毕业院校：** 四川电影电视学院

演艺经历

2020年，出演电影《大冒险王之西域寻龙》。

2021年，出演电视剧《不可思议的爱情》。

2021年，参演电影《西游之双圣战神》。

2021年，参演电视剧《悄悄喜欢你》。

2022年，出演电影《亮剑：决战鬼哭谷》。

2023年，主演短剧《替嫁后，纨绔大佬每天都在撩我》《闪婚后，顾总马甲藏不住了》《天才三宝，高冷爹地是霸总》《奈何少将要娶我》。

2024年，主演短剧《凌霄枝头上/夫君的白月光是穿越女》《谁摘了傅总的蔷薇》《丑女后妈逆袭攻略》《惟愿儿女乘风起》《星光相伴知我意》《司少，请恕夫人无罪》《婚情深深深几许》《闪婚后被傅少掐腰宠》《甜蜜攻略：陆总前妻太傲娇》《闪婚后我成了大佬的掌中之物》《春风弄》等。

人物评价

　　个性古灵精怪，充满青春活力，张楚萱好似可以无限续航的"小太阳"，每时每刻都散发着温暖的光芒，给人舒适温暖的感觉。生活中的张楚萱不施粉黛，是一个邻家小妹妹，可一旦到工作中，她就变成了完美主义者，哪怕只是给同场的演员搭戏，镜头拍不到她，她也会完全沉浸在角色里，不让自己有丝毫懈怠。她说这样做，一方面是给自己更多的表演机会，尝试更多表演方式；另一方面是希望自己认真给到对方的情绪可以帮助对方更出色地完成整场戏的表演。

🎙 采访

1 您在短剧领域的表现备受瞩目,能否分享一下,您最初是如何进入这个行业的?

我在拍摄西安银桥乳业有限公司的商品广告时,品牌方觉得我不错,把我推荐给了一家制片公司,制片公司看完我的资料后表示认可,就这样,我在机缘巧合下进入了短剧行业。

2 在您的演艺生涯中,有哪些作品或角色对您来说特别重要?为什么?

首先是我有幸与张一山老师有过一次合作,共同拍摄了一个剧情片广告,虽然合作时间只有一天,但是这次合作让我产生了来北京发展演艺事业的想法;其次是在《大冒险王之西域寻龙》这部网络电影中,我饰演纪奚晴,这是我第一次真正意义上出演女一号,也是我第一次参演电影;最后是电影《西游之双圣战神》,我在电影中饰演铁面星官和琉璃两个角色,这对我来说是一次挑战,更是难得的成长。

3 您如何看待短剧与传统影视作品的差异?在演绎短剧时,您有哪些特别的技巧或心得?

我认为短剧与长剧的差异主要在制作成本上,短剧的制作成本相对较低,传统长剧则往往需要高昂的投入,这会全方位地影响演员选择、

拍摄场景、设备、制作周期、制作团队等。长剧的节奏比较缓慢，叙事结构更严谨，在演绎过程中，情感一般是递增的，直至最后爆发；而短剧以时长短、内容精简、节奏紧凑为特点，要在短时间内展现多种情感，这对演员的演技是一个考验。要应对这种考验，最重要的是演员完全理解剧本中的角色。

4 您是否在拍摄过程中遇到过特别大的挑战？您是如何克服这些挑战的？

 我遇到的挑战其实很多，比如在拍摄过程中突然重感冒，为了不耽误项目进度，只能咬牙坚持完成拍摄，尽快调整自己的身体状态，以保证作品质量；又如某些剧情或者角色是之前完全没接触过的，在演绎的时候会有些紧张，甚至对某些剧情完全不能接受。

 要克服这些挑战，我觉得最重要的是调整好心态。遇到挑战是人生常态，我们能做的只有接受挑战，战胜挑战。这是我一直以来坚持的做法。

5 您如何看待自己在《凌霄枝头上》中的角色？

 我在这部短剧中饰演苏晚意，她经历了从收敛锋芒到自立自强的转变过程，在情感处理上展现出独特的成熟和智慧，是一个生动、立体的女性形象。

6 您在《甜蜜攻略：陆总前妻太傲娇》中饰演的角色与您本人有哪些相似之处和不同之处？

我认为自己与剧中角色顾清颜的坚韧、独立、有原则、大大咧咧的性格很相似。但剧中，顾清颜是个很深情的人，换句话说，她是一个"恋爱脑"，而我在现实中对待感情是很理智的，如果是我，我回国后不会去找陆瑾霆，因此不会发生后面一系列的故事。

7 请问您挑剧本，是以市场需求为主，还是主要看自己对剧本是否喜欢？

这两方面肯定是都需要考虑的。如果一部剧既有市场，其中的角色、情节又让我特别喜欢，那当然是最好的；如果市场的需求跟我的喜好不同，我会优先选择自己喜欢的剧本。这里，我想引用一句话来回答这个问题：遇事不决可问春风，春风不语即随本心。

8 您如何看待观众的反馈？这些反馈对您的演艺事业有何影响？

每个人都有表达的权利，不同人看待同一事物的视角是不一样的。我不会过于在意观众对我的作品的评价，不管是好还是坏，我都会坚持做自己认为对的和喜欢的事情。

9 您在表演过程中是如何把握角色的情感变化的？

在我看来，演员必须深入理解角色，才能快速进入状态，也要随时

和导演沟通，既要有自己的想法，又要了解导演想要什么样的效果，二者结合，才能让最终呈现出的角色更加饱满。我会保留一些拍摄现场的片段，在空闲时回看，观察自己的表情是否到位，以求及时发现问题并解决问题。当然，角色的情感变化和后期团队对素材的选取和对剪辑节奏的把控也有关系，这就是演员无法左右的了。

> **10** 您认为作为一种新兴的影视形式，短剧魅力何在？它对传统影视行业产生了哪些影响？

我认为短剧的魅力在于其内容紧凑、情绪强烈、传播便捷。短剧简单直白的剧情和精练的台词能让观众迅速进入故事情节，强烈的情感能够直击观众内心，让观众忍不住停留，持续观看。

当下，传统长剧的收视率普遍有一定程度的下降，短剧适应了现代快节奏的生活方式，观众可以在短时间内看完完整的故事，把碎片时间充分利用起来。短剧会对传统影视行业产生一定的冲击，传统长剧为了适应观众的观影习惯，若能将原本的节奏加快，也能淘汰一批"注水剧"，优化观众的观影体验。

> **11** 您如何看待自己在表演风格上的转变？这种转变对您而言意味着什么？

在我看来，我其实并没有所谓的表演风格转变，我一直都是本我，只是针对不同的剧，采用了不同的表演形式。

12 要演好不同类型的角色，您有哪些方法和技巧？

首先是深入研读剧本，理解角色的背景、人物关系、情感动机，有利于我们在表演时更好地还原剧中人物；其次是与剧中人物和合作的演员建立信任感，让自己与角色融合，和其他演员有更好的配合；最后是用行为和台词来展现角色的性格特点，如古灵精怪的角色眼神是多变的，性格沉稳的角色目光是坚定的。

13 根据您发在社交平台上的视频，看得出来您十分热爱生活。对您来说，最完美的一天是什么样子的？

休假期间最完美的一天的最大特征是生活有规律，并有一定的娱乐时间：在睡眠充足的情况下，早睡早起，吃个营养早餐之后开始锻炼身体；中午和家人一起吃自己做的午餐；下午看看自己喜欢的电影或者小说；黄昏时候，闲来无事，可以与三两好友小酌。

上班时最完美的一天就是"晚出工，早收工"。

14 您可以给刚踏入这一行业的新人分享一些经验或方法吗？

每个人的目标和喜好不一样，我的经验不一定是对的，也不一定适合别人，所以我没有办法直接分享所谓"放之四海而皆准"的经验或方法。我只能说，如果你热爱这一行业，喜欢演员这个工作，那你就勇敢尝试，别在意结果，脚踏实地，一步一步来，很多演绎技巧都需要自己去体验与琢磨。

15 您有没有一直想尝试，但还没有机会尝试的角色？

我特别想尝试"疯批反派"类的角色，类似《老手》里刘亚仁饰演的那种。因为目前的短剧市场上，古灵精怪式女主或复仇类女主比较多，风格都比较类似，所以我特别想尝试一些不一样的东西。

16 您如何看待短剧市场的未来发展？您认为短剧内容创作者和演员们需要重点关注哪些方面，以保持甚至不断强化短剧的吸引力？

短剧市场的发展趋势应该是规范化、精品化、国际化的。

在创作短剧的过程中，我觉得要先保证剧本的质量，优秀的剧本是短剧成功的基础，要有鲜明的人物性格和紧凑的情节，同时确保剧情的逻辑合理、故事线清晰流畅。演员也需要具备专业的表演能力和情感表达能力，以便更好地呈现角色，演员之间也要有默契的配合，提升观众的代入感。最后就是制作质量，高质量的拍摄和制作能够提升短剧的整体质量，包括画面质量、音效、剪辑技法，以及对剧情细节的处理。总之，各部门紧密配合、共同努力，才能最终制作出高质量的短剧。

艺人详情
许梦圆

基本信息

姓名： 许梦圆（艺名许清雅）　**出生日期：** 1994 年 10 月 10 日
毕业院校： 南京艺术学院

演艺经历

2007 年，出演情景喜剧《补习天后》。
2017 年，参演青春校园剧《你好，旧时光》；主演悬疑偶像剧《寒武纪》。
2018 年，参演爱情轻喜剧《变身女友》。
2019 年，出演古装武侠剧《少年游之一寸相思》；青春校园剧《等等啊我的青春》。
2020 年，主演网络电影《法医宋慈》；出演电视剧《三千鸦杀》；参加综艺《超新星运动会》第 2 季。
2021 年，主演电影《爱情对话框》；主演青春校园剧《放学别走》；参演竞技传承电视剧《舍我其谁》；主演武侠悬疑剧《刺客学苑》；主演电影《雨打芭蕉》；出演古装仙侠网络剧《皓衣行》。
2023 年，主演网络剧《我的医妃不好惹》；出演青春励志剧《锦鲤是个技术活》；出演刑侦悬疑网络剧《凶案深处》。
2024 年，主演短剧《裴总每天都想父凭子贵》《今天总裁顺利退房了吗》、文旅短剧《三井胡同的夏天》、品牌定制短剧《无法抗拒的你》等；出演年代情感群像剧《南来北往》等。
获得首届大湾区微短剧之夜 2024 年度最具人气奖，第一届全国微短剧人物大典 2024 年度品质演员奖，第 6 届海南岛国际电影节微短剧全球峰会 2024 年度最佳女主角等多个奖项。

人物评价

　　许梦圆以其甜美可人的外貌、讨喜的气质，以及活泼开朗的个性，在影视圈内备受欢迎。她凭借在多部作品中的出色表现，展现了非凡的潜力，是一颗被业界广泛认可的新星。2024年，许梦圆主演的短剧《裴总每天都想父凭子贵》首播仅一周，便收获惊人的热力值——突破3000万大关，迅速成为年初短剧领域的热门话题。

🎤 采访

> **1** 您参演过长剧和短剧,您觉得两者最大的区别是什么?

传统的电视剧,无论是准备周期、拍摄周期还是制作周期都是比较长的,剧本围读的时间比短剧长很多,可以让演员在较长的周期里慢慢地进入角色。

但短剧要求在短时间内,比如说在十天内,跟整个剧组磨合好,迅速进入角色。而且短剧的特性是短、平、快,无论是剧情信息还是演员的情绪,都要展现得非常直接,上来就是激烈的矛盾冲突,没有特别细致的铺垫。

虽然二者的差异需要用一定的时间适应,但是其实没有在表演上对我造成太多的限制,我只需要在原本的表演节奏上微调即可。

> **2** 您在《你好,旧时光》中饰演辛锐,激励了不少观众。对很多处于困境中的朋友,您有什么寄语吗?

一切都会好起来的!一定要相信这一点。所有的困境,换一个角度想,未必不是在帮助你,让你变得更优秀。如果你身处逆境之中,请马上调整好自己的心态,去做一切你想做的事情,为自己积蓄力量,这样当机会到来时,你才能稳稳抓住。

> **3** 网络上有一种看法,认为看短剧不如看长剧,对此,您有什么看法?

在我看来,短剧和长剧其实并不存在比较的可能性。

二者最明显的差异是时长,一部长剧基本上有三四十集,多的甚至有六七十集,一集时长通常为40多分钟;短剧的平均集数是100集,但每集只有一分钟,多的有5~10分钟,这一时长差异就决定了二者在内容呈现方面有巨大的不同。

就目前的趋势来看,各种视频的节奏普遍比较快,越来越多的观众没有耐心去看那么多集的长剧了,在这种时候,节奏快、情节密度大的短剧就成了首选,毕竟两个小时就能看完一整部短剧。

无论是长剧还是短剧,都各有优势,二者是相辅相成的。而对于演员来讲,它们都是能让我们诠释不同角色的渠道,都是需要把握的机会。

> **4** 在目前网络上对短剧的讨论中,有很多人质疑短剧的剧情和演员的表演都过于夸张,针对这类争议,您怎么看?

关于剧情夸张,我觉得这反而是短剧的一个特点。观众之所以选择看短剧,就是看中了短剧的"爽"、有密集的矛盾冲突点,这种矛盾冲突点的呈现就要求剧情要夸张一些。有时候,我和我的朋友们看短剧的时候,其实不太会关注剧情是否严丝合缝地符合逻辑,反而更关注剧情是否"解气",毕竟生活中有太多很压抑的东西,看短剧是一个舒缓情

绪的渠道，"爽"就够了。

关于演员的表演夸张，是确实存在的。尤其是短剧发展初期，出演短剧的演员和短剧的制作班底有的可能不太专业。但目前这个市场在慢慢变好，越来越多的剧组在追求精品化，有很多在长剧、电影领域有积淀的导演、制片人也在陆续入局，各地文旅纷纷对能够弘扬地域文化的短剧给予大力支持，因此，以后的短剧质量一定会越来越好，演员的表演会更加专业。

5 目前已经有一些比较有知名度的演员转换到短剧赛道，这在有些粉丝看来是一种自降身价的行为，对此，您有什么看法？

为什么出演短剧是自降身价呢？短剧是剧，长剧也是剧，像我刚刚说的，无论长剧还是短剧，对演员而言都是机会，角色无大小，都需要演员用心诠释。

对我而言，我希望自己能多赛道发展，因为多一个赛道就多一些新的机会，我希望能在各赛道内都有非常好的作品。这既是我的期待，又是一个努力的方向。

6 您有没有特别想尝试的角色类型，或者是想再次尝试的角色类型？

我想尝试的角色类型太多了。我之前没有演过妈妈，为了尝试这类角色，我拍了《裴总每天都想父凭子贵》这个短剧，出演一个20岁出头的年轻妈妈。对我而言，我觉得自己还是没长大的孩子，却（在剧中）意外有了小孩，这种体验蛮新奇的。

目前为止，我还没有演过警察，如果有机会的话，我很想尝试饰演刚从警校毕业的女警，多有意思。除了警察，我还想演"病娇"一点的反派，即表面单纯无辜，实际上是幕后 Boss……只要是我没有接触过的角色，我都想尝试一遍。

7 作为一名演员，如果出演的角色有争议，后续您会不会避免接这类角色？

我不会。角色有争议不是好事儿吗？我觉得没人讨论才是可悲的，毕竟有争议从侧面说明这个角色有热度。因此，我不会拒绝或逃避这类角色，反而很感谢它们给我带来关注度，这也是观众认可我的一种表现。

8 短剧的拍摄周期较短，您是如何调整状态，快速进入不同角色的？

要想快速进入角色，我需要提前拿到剧本，在进组之前把剧本理解透。因为短剧的围读时间很短，长剧的剧本围读要一周以上，但短剧可能只有一天，所以我必须自己提前做完这个功课，这样才有更充裕的时间和剧组中的各方工作人员磨合。

9 您在选择短剧剧本时有什么明确的要求吗？

因为我觉得要拍就要拍好的，所以在选择剧本时，首先关注看完剧本后我有没有出演的冲动和热情，故事能打动我，我才有信心演好。其次就是团队和对手演员，靠谱的合作伙伴非常重要。最后是短剧的风

格，我会倾向于选择我比较擅长的风格，比如轻喜剧，或者生活流，我可能不太适合出演"虐恋"类的戏，比如会被男主角侮辱、虐待的那种。我希望先在自己擅长的戏路中站稳脚跟，再向外突破。

> **10** 在遇到剧本情节不合理的问题时，您会和导演、编剧讨论，增加自己的理解吗？有过即兴表演的情况吗？

当然有啊。在剧本围读的时候，我会将所有情节在脑海里过一遍，如果有觉得不对的地方，肯定会和导演、编剧探讨：这里我们是不是可以换一种处理方法？这里是不是可以添加些动作？我们拍的每部戏都有很多需要演员二次创作的内容，加入自己的想法，才能让自己和角色融合得更完美。

关于即兴表演，这在拍戏过程中很常见，我是那种很擅长即兴表演的演员，在拍摄过程中，我的第一遍表演往往是最好的，因为第一遍表演时，我会加入很多即兴的东西，给导演多一些选择。

> **11** 您如何看待"女演员是吃时间饭的"这种质疑？您会在不同时期对参演的剧做出调整吗？

每个人的"花期"不一样，演员的"花期"也不例外，每个时间段，每个人都有自己独有的美好瞬间，留下一些独特的代表作。以我为例，前几年我有自己在那个时间段的代表作，现在这个时间段，我又有新的代表作。

这也回答了你们的第二个问题——在不同时间段，我会选择不同的

剧本，也就是所谓的"转型"。比如，前几年，我年纪比较小的时候，校园剧是我比较能"拿捏"的，而演起职场戏，大家都觉得我不像是已经步入职场的人，这在当时算是我遇到的一个瓶颈。

出现这种瓶颈并不是我年龄的问题，而是因为我的长相比较幼态，要突破这种瓶颈，需要我在妆造上做出改变，让大家看到我更多的可能性。

现在我已经很少接校园剧了，我希望能拓宽自己的戏路。你看，现在我都能演女"霸总"了，这是我的一大突破。

> **12** 作为一位既参演过长剧，又出演过短剧的演员，您认为短剧行业会如何发展？

短剧一定会越来越好。

通过新闻大家能看到，越来越多的知名导演、制片人等已经入场，广电总局对短剧也越来越重视。我参演了很多文旅剧，比如前段时间刚拍完的北京市西城区文旅局联合出品的短剧，这是一个很好的趋势。我非常庆幸，自己当初出演短剧的选择是对的。

艺人详情

彭雨虹

基本信息

雨滴剧本工作室主理人,北京雨滴传媒有限公司创始人,知名编剧,创作数十部爆款短剧。

代表作

S级爆款短剧《闪婚后,豪门老公马甲藏不住》,24小时充值超1500万元,总充值破亿,话题热度破6亿,海外月榜第一名。

现象级爆款短剧《我家三爷超宠的》,话题热度破10亿,海外月榜第一。

现象级爆款短剧《禁欲大佬沦陷了》,话题热度破10亿。

S级爆款《爱的时差》,连续霸榜海外月榜。

S级爆款短剧《他不好追》。

《傅总的冷情罪妻》海外月榜连续霸榜。

《执他之手》《唯念此笙》《玫瑰陷落》等。

🎤 采访

1 您是如何进入编剧行业的？是什么契机让您决定从事编剧工作？

我大学读的是中文系，快毕业的时候，我的想法是从事与文字相关的工作，比如杂志编辑、新闻编辑，或是进入出版行业。但是对这些职业有初步了解之后，我发现它们比较枯燥，需要做大量类似校对的工作，这与我最初的设想存在一定的偏差。

后来，机缘巧合之下，我进了一家与影视制作相关的公司。这家公司有一个系统，能够辅助员工对剧本中的句子进行拆解和分析，并给出评估意见。我在这家公司工作了一年，虽然每天的工作内容相对重复，但这份工作为我提供了深入了解剧本的机会。通过公司的系统，我学会了如何从剧本的核心逻辑出发，拆解并分析剧本中的各要素，如爽点、泪点、人物互动时长及占比，这让我初步了解了关于剧本的专业知识体系和逻辑框架。

后来，我离开这家公司，跳槽进一家专业的影视公司，从事长剧的策划工作。这家影视公司的员工不多，每个人的分工也不十分明确，在推进项目时，我被安排去做了跟组编剧，阴差阳错地慢慢进入了编剧行业。这其实并非我个人的主动选择，有一点被命运推着走的感觉。

> **2** 您的创作灵感通常来自哪里？有没有特定的经历或事件对您的创作产生过影响？

编剧通常会从3个维度入手找灵感：一是自己的生活经历；二是通过网络收集素材，如新闻热点，或者从热播剧里获得灵感；三是通过阅读，在各种各样的书籍中找创意。

其实不管是我在读大学时选择中文专业，还是现在选择从事编剧工作，都源于我对文字的热爱。对我影响最大的人生经历就是我从小喜欢阅读。

在只能通过拼音去认字的时候，我就开始看书了，看了很多。最早是《大灰狼画报》，这是我的启蒙读物；真正让我爱上文学的是《安徒生童话》，《海的女儿》让我看得热泪盈眶。小时候，我总往图书馆跑，只要有时间就待在图书馆。我的阅读量是非常丰富的，这对我之后从事编剧工作非常有帮助。

> **3** 您在写剧本时，通常是如何构思故事情节的？是先有故事大纲还是先有角色设定？

构思故事情节，一般来说，会先有一个大概的选题方向。比如我现在主要负责女频短剧的剧本创作，女频有非常多的细分领域，要想写出好故事，必须先确定自己要写的是哪一类故事。

确定选题后，就可以着手塑造人物。我写剧本一般是先有角色设定，因为所有故事都是发生在人身上的，一个人是怎样的性格，就会做

出特定的事情。不过，角色设定和故事大纲不是完全割裂的，没有那么明确的先后关系，待所有角色设定都完成了，故事其实已经勾勒出了雏形。

4 在剧本创作过程中，您遇到过的最大挑战是什么？又是如何克服这些挑战的？

我在创作中遇到的最大挑战可能是卡文，比如故事进展到某个环节，突然就没有思路了，不知道下一步应该怎么发展。另外一个在写作过程中遇到的问题是无法沉下心来进入写作状态。

要想解决这两个问题，最好的办法是不断训练。持续性的训练可以让写作变成一种"肌肉记忆"，卡文的时候强迫自己持续写下去，有时候写着写着就会找到方向。而快速进入写作状态，需要学会克制自己的欲望，尽可能避免受到干扰，比如忍住不去看时不时弹出的微信消息，否则写稿状态很容易被打断，再想心无旁骛地写，就不容易了。

5 您编剧的短剧作品《闪婚后，豪门老公马甲藏不住》充值破亿并成为海外月榜第一，对此您有什么感想吗？

闪婚题材的作品能够在国内成为爆款，在海外也取得相当不错的成绩，归根结底是因为它符合市场需求，并迎合了观众的观影偏好。

闪婚类型的内容受众非常广泛，无论是下沉市场还是头部市场，对闪婚类的故事的接受度都非常高，它能成为爆款，是因为有庞大的观众基础。好故事的核心是一致的，即满足人们的情感期待，虽然文化背

景不同，但人类的情感期待有一定的共通性，闪婚在海外也存在观众基础，而我们的故事足够优质，取得好成绩其实是意料之外，情理之中的事。

> **6** 您在创作过程中，是如何平衡作品的商业性和艺术性的？

平衡作品的商业性和艺术性的这个度很难把握。编剧都很容易陷入艺术性陷阱，渴望写出一部"经典之作"，我们需要反复提醒自己"我们的作品要考虑商业元素"，才不至于让自己钻牛角尖。

考虑商业元素，创作出能被广大观众接受的作品，最直接的方法是"扫榜"，仔细拆解榜单上的热门短剧。我们可以通过榜单了解当前观众喜欢的题材类型。

通常，榜单上的付费短剧主要面向下沉市场，这类短剧有些本身不具有很高的审美价值，这和艺术性是相排斥的；免费市场的包容性更强，能够让一些相对小众的作品有被更多人看到的机会，所以有时候，我也会为了保留作品的艺术性而舍弃部分利益。

> **7** 您在角色塑造上有哪些心得？如何使角色更加立体、吸引人？

在角色塑造方面，无论是女频还是男频，角色的设定其实可以在大基调上归结出有限的几种类型。这些知识和技巧，在诸多剧本创作图书和写作教程中都有提及。要使一个人物真正地立体起来，关键在于在其主基调的基础上，融入多种"副基调"——一个角色不能只有单一的一种性格，而是应有多层次的情感变化。例如，在塑造"霸总"这类角色

时，可以将其设定为腹黑型的霸总，也可以是"高干"型、"奶狗"型的，还可以是富有喜感的。这些不同的性格组合，能够赋予角色更多的深度。

此外，一个立体的角色，需要在面对不同事情时做出不同的行为，这些行为不仅是角色性格的展现，还是其与其他人物区别开来的关键。例如，一个角色在工作时严肃而专注，雷厉风行，在感情中则会变得温柔而细腻。这种在不同情境中的不同表现，会使角色更加真实、生动。

要使一个角色真正立体起来，需要为其设定多种性格特征和行为模式。这些性格特征和行为模式不是孤立的，而是相互交织、共同作用的。当一个角色能够展现多种不同的性格和行为时，他就会变得立体、吸引人。这样的角色不仅更加真实可信，还更能引起读者的共鸣和喜爱。

8 您的作品在情节设置上总是那么扣人心弦，有什么特别的技巧吗？

一个作品若要用情节打动观众，关键在于做好 4 个方面的工作：一是关注故事的流畅性，能让观众沉浸其中，身临其境；二是关注人物行为的逻辑性，所有行为都要符合角色的性格特点；三是关注情节的新颖性，要有新鲜感，千篇一律的情节会让观众审美疲劳，看到开头就能猜到结尾的故事是永远不可能被观众喜欢的；四是关注细节剧情，细节要能让观众产生共鸣，这对编剧的创作能力是一个很大的挑战，但也是一个合格的编剧必须做到的。

9 您在创作之余,是如何积累灵感的?

我的灵感主要来源于两个方面:一是对周围事物的观察,二是对收集到的信息的整理。在信息收集方面,自媒体平台,如抖音等,都是极为便捷且丰富的信息来源。这些平台上每天都有无数新奇的信息和新闻,善于分析和整理这些信息和新闻,将其融入正在创作的故事,很容易创作出既有热度又足够精彩的情节。

10 针对 IP 改编,您如何把握原著粉丝对剧情的期望与改编需求之间的平衡?

要把握好原著粉丝对剧情的期望与改编需求之间的平衡,关键在于保留原著的核心元素与情感基调。原著粉丝之所以喜欢这个作品,是因为作品的人物和核心情节足够吸引他,这些东西是一定要保留的。一些偏离主线或对主线帮助不大的情节,可以考虑删减。此外,小说与影视剧的呈现形式有所不同,小说的故事线索可能相对松散,因此需要在改编过程中进行筛选,挑选出更适合剧集、对故事发展更有用且更精彩的元素,在原本的故事框架的基础上进行梳理和重新创作,以平衡原著粉丝的期望与改编需求。

11 在创作过程中,您是如何平衡工作与休息,以确保持续高效创作的?

关于工作和休息的平衡,其实我个人做得并不好。但是综合我们这

个行业内的经验，有一个比较棒的方法是将写作视为工作，并设定固定的"上下班"时间。比如，你可以给自己设定一个"上班"时间，早上8点开始写作，一直写到中午12点，到12点就去休息，下午2点再开始"上班"，直到晚上6点到"下班时间"，彻底放松下来，去做自己喜欢的事情。使用这种方法，有助于创作者更好地平衡工作和休息，并持续提高写作效率。

12 在创作中，您是否会受到其他艺术形式（如音乐、绘画等）的启发？

音乐、绘画等其他艺术形式对我最大的影响是我有时候会在听歌或者看画展时突然被某一个点触动，从而产生灵感。尤其是音乐，我习惯一边听歌一边写剧本，有的时候，某首歌刚好和我正在写的故事高度契合，我就会把这首歌收藏下来，在之后的写作中，这首歌就可能会成为剧中的一个 BGM。

13 您如何看待科技对编剧行业的影响？如 AI 写作工具。

我觉得 AI 是很好的辅助工具，但 AI 很难取代编剧进行创作，因为人的思考模式是机器模仿不了的，人的情绪也无法通过收集数据分析出来。一个好的剧本，必然要融入编剧的大量思考和个人情感，这是现阶段的 AI 不可能做到的。

14 您在创作过程中如何处理观众反馈和市场趋势？

创作过程中，观察市场趋势和观众反馈其实比较容易。市场趋势很容易把握，因为每天、每周、每月都会有短剧作品榜单，这些榜单是短剧创作者观察市场反馈的最重要的渠道。我们每天都会对上榜作品进行分析，以把握当下市场的流行趋势。

每一部短剧都会被投放到各大平台，观众可以随时在评论区留言讨论，这些讨论就是很好的反馈。除此之外，各社交媒体平台都有推荐短剧的达人，这些达人对短剧进行的分析也是重要的观众反馈。这些达人和观众在社交媒体的留言会直接告诉创作者他们想看什么、不想看什么，这样，我们后续的创作就能根据观众的喜好及时进行调整。

15 您在转做短剧编剧的过程中遇到了哪些挑战？是如何克服相关困难的？

说实话，转做短剧编剧遇到的最大的挑战是这个行业实在太"卷"了。每个编剧都铆足了劲儿在创作，希望自己可以创作出爆款作品，成为头部编剧，但头部编剧毕竟是少数，所有人都在争这个少数"席位"，而那些已经站在高处的创作者也时刻担心自己掉下来。这种"卷"会带来巨大的压力，可以这么说：在短剧编剧领域，几乎没有不焦虑的人。

应对这种焦虑，最好的办法是调整好心态，想尽办法提升自己的创作能力，让自己能创作出更好的内容。掌握剧本的创作逻辑后，压力会

慢慢减轻。

学会与压力和解、共存，是贯穿编剧整个职业生涯的课题。

16 对于刚刚进入编剧行业的新人，您有什么建议或忠告？

尽管短剧发展得非常迅速，但它仍然是一个新兴事物。要想完全了解它、掌握它的创作逻辑，需要一个过程。而且，即使摸透了短剧的创作逻辑，要使写出的剧本达到相对高的标准也有很大的难度。目前的内容创作圈，尤其是编剧圈，虽然进入门槛相对较低，但要想做好，非常难。

前两年，甚至现在，存在这样一种现象：各行各业，与创作沾边的、不沾边的，都试图在短剧行业分一杯羹，对短剧的质量有一定影响。现在，短剧的精品化趋势越来越明显，对此，刚入行或者想要入行的新人创作者，一定要多看多学，盯紧头部作品，带着问题去看，学习爆款剧的节奏、情节、人物设定等，从各维度入手分析它，思考它为什么成功。

作为创作者，看短剧的时候，切忌陷入只吐槽、不学习的情绪怪圈，要带着学习、借鉴的眼光去看剧，才能更好地理解这个行业，把握短剧受众的思考模式和情感需求，提升自己的创作水平，创作出广受欢迎的爆款剧。

采访 | 李尚龙

在梦想与现实之间，寻找故事的温度

1 在您的作品中，经常能看到对人性、梦想和现实的深刻探讨。在生活中，您是如何平衡自己的梦想与现实的？有没有遇到过"梦想照进现实"的奇妙时刻？

这个问题挺有意思。其实我一直觉得，梦想和现实不是对立的，而是并行的。很多人觉得现实会摧毁梦想，但其实现实也能塑造梦想。

我读大学的时候，在飞机上偶遇过一位陌生人，他讲了自己的故事，那种在现实夹缝里挣扎着努力不放弃的感觉，深深地触动了我。有趣的是，我并不认识他，但是他对我讲了一路，内容归纳起来，只有一句话：我是怎么变老的。后来，他的经历成为我很多作品的创作灵感来源之一。

有时候，现实给你的一些细节，可能比梦想更具冲击力。

至于"梦想照进现实"，其实每一本书出版，每一个作品被读者认可，对我来说都是这样的时刻。比如《人设》，从一个想法，到一本书，再到如今改编成剧，这本就是梦想成真的一个过程。又如《AI时代弯道超车新思维》是我在多大（多伦多大学）学习时的体验。再如《人性博弈》，是我创业时的体验。总之，你要有体验，才能写出来。

2 在您的作品中,经常能看到对年轻人成长的深刻洞察。在您自己的成长过程中,有没有哪段"黑历史"或"奇葩经历"对您影响特别大,成为您创作中的灵感源泉?

哈哈,这个问题让我想起了我小时候的一件事。上学的时候,我特别怕英语老师,因为她总是在课堂上点我回答问题。那时候,我口音很重,每次回答问题都觉得自己像是在上刑场。有一次,我鼓起勇气站起来,大声回答了一个问题,结果说错了一个单词,全班哄堂大笑。那天回家后,我特别不甘心,开始疯狂背单词,后来慢慢喜欢上了英语。这可能就是"奇葩经历"带来的成长吧。

这段经历让我意识到,有时候我们以为的"黑历史",其实是成长路上必登的台阶。现在回头看,那些曾经让我们觉得尴尬、想要删掉的瞬间,其实都是后来创作里最有温度的部分。

每一段经历都会带给我们启发,比如最近,我正在疯狂地拥抱 AI,我估计未来几年,我的创作和思考都会和 AI 有关。

3 《人设》在改编为网剧的过程中遇到了哪些挑战?开播后,您作为原著作者对其改编有何评价?

改编是一件很难的事情,尤其是从小说到影视作品的转化。小说可以用一段文字去描写人物的内心活动,影视作品则要用画面、台词和表演去呈现,这就需要取舍。我参与了一部分剧本的创作,在改编过程中会有一些坚持,以期让人物更立体、让情节更紧凑。

至于评价，我觉得这次的改编是不太成功的，但是有诚意的。作为原著作者，总会觉得"啊，这里要是能更贴近小说就好了"，但影视作品和文学作品有不同的表达方式，最终还是要考虑观众的接受度。我更关注的是，这部剧能不能让更多人产生共鸣，能不能让人看完之后有所思考。

4 您如何看待短剧？您认为未来短剧市场会如何发展？

短剧的崛起其实是必然的。现在观众的注意力越来越碎片化，短剧的节奏快、情节紧凑，很容易抓住观众的眼球。尤其是对年轻人来说，短剧比传统影视剧更适合作为日常的娱乐消遣。

未来，短剧一定会朝着更精致、更多元的方向发展。比如美国，现在也有了 ReelShort 这样的平台。以前的短剧可能多为"爽文式"叙事，但我相信，随着市场的成熟，会有越来越多优质、有深度的短剧出现，就像短视频平台上已经开始有越来越多具有艺术价值的内容一样。

5 与传统长剧相比，您认为短剧在叙事结构和对观众的吸引力方面有哪些独特优势？

短剧的最大优势在于"高效"，它会用更短的时间传达核心信息，没有冗长的铺垫，直奔主题。这种结构非常符合现代观众的观剧习惯。

另外，短剧的节奏感更强，每一集都有抓人的情节，就像小说，每一章都有一个"钩子"，让人忍不住往下看。所以，短剧在结构上更像是"浓缩版的长剧"。短剧的挑战在于如何在短时间内让观众建立情感

共鸣，这对创作者来说是很大的考验。

> **6** 您觉得短剧市场目前存在哪些未被充分挖掘的机遇？

我觉得短剧的深度和类型化发展还不够。现在，大多数短剧还是以爱情、爽文剧情为主，但其实悬疑、科幻、历史，甚至现实主义题材，都有很大的挖掘空间。

比如，能不能有一部像《黑镜》那样的短剧？能不能有一部真正触动人心的情感剧，而不是只有"狗血"剧情？我相信，未来一定会有更多类型的短剧出现，而这也是市场的一个机会。

> **7** 您认为短剧这种新形式会对传统的长剧和电影产业造成什么样的影响？

短剧的影响力在逐步上升，甚至会改变整个影视行业的制作模式。传统影视剧通常需要相当长的制作周期和大额的预算，而短剧的成本相对较低，回报周期更短，因此，短剧更适合试验新的故事和风格。

长远看，短剧不会取代电影和长剧，但它会成为影视行业不可忽视的一部分。未来可能会出现更多"短剧电影化"的尝试，会有一些传统影视团队进入短剧市场，推动整个行业的升级。

> **8** 您是否有亲自参与短剧创作的想法？最想尝试创作哪种类型的故事？

有的，其实我一直在思考短剧的叙事方式。我个人比较想尝试创作悬疑类或者现实主义题材的短剧，探讨社会问题，或者讲述细腻的成长

故事。我最近正在写的长篇小说，未来就很可能会改编成短剧。

我一直觉得，一个好的故事，不一定非要很长，哪怕是一个几分钟的短片，只要能触动人心，就是不可多得的精品。

> **9** 在当今社会，社交媒体对人的影响越来越大，您如何看待社交媒体对当代作家的影响？当代作家应该怎么处理好这种影响？

社交媒体是一把双刃剑。一方面，它能让作家更直接地与读者互动，扩大影响力；另一方面，它也容易让人沉溺其中，影响作家的创作。

我觉得，作家要学会"平衡"，不要被社交媒体的点赞、评论所绑架，而是要专注于内容本身。写作的初心，应该是作品本身，而不是数据或者流量。

> **10** 对于想要开始写作的年轻人，您有哪些建议或鼓励的话？

只有写，才能成为作家。

不要等到"准备好"才开始写，因为你永远不会觉得自己准备好了。真正重要的是一点一点写下去，让故事落在纸上。你会发现，写作的过程，本身就是成长的过程。

所以，如果你有故事，就去写吧。

艺人详情
喵老师

基本信息

阅文畅销榜作者、金昇文化总编、爆款短剧编剧，爆款短剧作品有《怒火边界》《丛林法则》等。

1 新人编剧如何写出爆款短剧？

纵观行业新人，"首作即爆款"者乃凤毛麟角。凡成功者，皆文字功底特别扎实（如有丰富的网文创作经验），或有丰富的社会阅历。建议新人编剧首重过稿而非写出爆款，扎实积累方为要务。

2 新人编剧过稿是否有诀窍？目前的市场上，写哪种类型的剧本比较容易过稿？

新人编剧想过稿其实很简单，就是多看、多写、多模仿。只要坚持不懈地扫榜，将每一集的细纲整理出来研读，找到爆款剧的剧情发展规律，新人大多能写出比较完善的剧本。但想要让合作方买单，一定得在写出好内容的基础上有所创新。剧本既要有亮点，又不脱离市场，如此才能被合作方和观众接受。

3 在短剧市场如此活跃的时候，您有没有想过投资拍剧呢？回报率怎么样？

2024年9月上线的短剧《有福之女不入无福之家》就是我作为出品人、投资人、制片人制作的，上线之后很快登上了播放热榜。这部剧的成本不超过20万元，到2024年年底已经回款一半，根据现在的数据评估，回本是迟早的事情，但是盈利如何，得看这部剧的后续播放效果。

4 对于想要入行的投资人，您有什么建议？

短剧市场看起来欣欣向荣，但实际上"坑"非常多，一定得先对短剧市场有真正的深入了解，再审慎决定要不要投、投多少，并做好亏本的准备。

5 除了目前市场热门题材的短剧，您有没有想过尝试做一些比较大胆、有深度的题材的短剧？比如《我在红军长征路上开超市》。

我做短剧一直强调要有新东西，对于很多题材，我都抱着勇于尝试的态度。但是短剧的特性决定了它更多的是面向下沉市场，一些高端、大气、上档次的立意往往很难让观众产生共鸣，且过稿率普遍不高。因此，《我在红军长征路上开超市》这种类型的短剧，我思考得相对较少。不过，我最近在写的短剧剧本《小狗来福》是短剧市场里少有的宠物题材，这是我非常喜欢的一个剧本，希望能有好成绩，证明市场上还有更多样的可能等着大家去挖掘。

6 现在，很多观众吐槽短剧的价格太高，您认为现在短剧的定价合理吗？

看短剧的渠道很多，定价最高的是小程序短剧，红果、河马、拼多多、美团、淘宝等APP上的短剧是免费观看的。

7 这些免费的短剧播放平台的盈利模式是怎样的呢？

对这类平台来说，广告是主要的盈利来源。另外，美团、拼多多、淘宝这些平台本身是购物平台，广告收益没有那么重要，植入短剧主要是想通过短剧吸引观众在APP中停留，产生其他消费。

8 您觉得将来是免费短剧的天下还是付费短剧的天下呢？

番茄免费小说现在很火，但是不妨碍阅文集团旗下的付费小说网站持续盈利，因此，将来，免费短剧和付费短剧极有可能共存。有些观众喜欢付费短剧，也有些观众喜欢免费短剧。只要内容足够好，一定有人愿意付费。

9 市场上有很多短剧是根据热门网文IP改编的，您进行过类似的改编吧？在选IP上，您有什么心得体会？

《下山后，被女总裁捡回家》是我根据网文改编的短剧，上线当月，充值金额就达到了一千万元。现在市场上的短剧大多是根据网文改编的，这些网文本身就是大家喜欢的作品，都是经过市场验证的，选择

这些网文进行改编，事半功倍。想选出适合改编的网文，最简单的办法就是看目标网文的流量有多大。有些网文的在读人数能够达到几百万，比如《桃花马上请长缨》，连载期间就是爆款，拍成短剧之后，刚上线充值就破亿元。不过，热门IP特别抢手，很多平台方很早就收藏、预定了，新人编剧很难抢到。

10 您对短剧行业的发展是否有期望？在自己的创作生涯中有什么目标吗？

期望短剧行业越来越好！希望我能持续创作出优质的爆款短剧剧本，能在人才济济的编剧圈"混口饱饭吃"。

艺人详情
浮沉

基本信息

资深内容从业者,作家、编剧、编辑。

拥有近十年写作与编辑经验,以及深厚的写作功底与丰富的项目经验。作为嘉全文化与御文文化的创始人兼内容负责人,成功带领团队打造出多款备受市场认可的文化产品,成功策划并推出多本销量超 10 万的短篇小说,拥有出色的市场洞察力与内容策划能力;带领团队创作多部爆款短剧剧本,如《打工皇帝》《意恐迟迟归》等,总播放量超过 20 亿,总充值额超过两亿元。

1　短剧的结构到底怎么安排才科学?

短剧的特色是短小精炼,我写剧本的时候,通常会将一个故事划分为三部分。

第一部分为前 10 集,前 10 集要做好黄金开局,每集结尾都得埋钩子,第一个高潮卡在第 10 集结尾,吊起观众的胃口。

第二部分是 11~30 集,这是"过山车"阶段,要做到反转套反转、矛盾堆矛盾,在 30 集左右将故事推向第二个高潮。

第三部分是31集到结尾。收尾要稳，在把"坑"填上的基础上给观众留出回味的空间。

2 新手写剧本，应该从何处下笔？

千万别闷头写！在正式动笔写剧本之前，一定要先确定短剧的策划案，写清楚故事主线、故事框架、核心看点、核心情绪、主要人物关系、卡点情绪、核心冲突，以及悬念点，再根据策划案内容收集素材，找到足够吸引人的剧情切入点。只有故事足够吸引人，才会有观众愿意买单。

短剧节奏快、情绪强，剧情上一定要有高频率的情绪转折。不过，需要注意的是，在每集有限的时长内，呈现出来的内容不要贪多，也不要太复杂、烧脑，即便是反转，也要用最简单的方式呈现，以便观众理解。

3 很多新入行的创作者写不好台词，针对这个问题，有没有特别好的解决办法？

人物的对话体现在剧本中就是台词。短剧中，每个人物每次说的话不要过多，以防信息量太大，那样不仅会增加观众的理解成本，而且不便于演员的表演。

编剧在写台词的时候要记住一个原则：台词一定要短小精悍、直击痛点，不要故作高深，越简单、直白越好。

4 写剧本的过程中，有哪些注意事项？

以我为例，无论是面对哪种类型的短剧，我在写剧本的时候都会反复提醒自己以下三件事。

第一，要尽可能地结合当下的社会热点，兼顾剧本的故事性与话题性。

第二，避免"烂梗"和"套路"的反复使用。信息量不足、毫无新意的短剧无法引起任何人的兴趣，陈词滥调的"套路"只会让观众弃剧，降低收视率。

第三，不要怕修改。在整个剧本创作过程中，编剧会收到很多人提出的修改建议，面对这些建议，千万不要钻牛角尖，既要综合各方建议进行修改，又要有分辨能力与自己的坚持。换句话说，作为编剧，要努力提高自己的分辨能力，在收到修改建议时明确哪些建议是可取的，哪些是建议是不可取的。